CW00548781

Sweet Venice

Storie di Mori, amori e buranelli
Stories of Moors, amours and epicures

Testi di *Text by* **Alessandra Dammone**
Fotografie di *Photographs by* **Colin Dutton**

SIME BOOKS

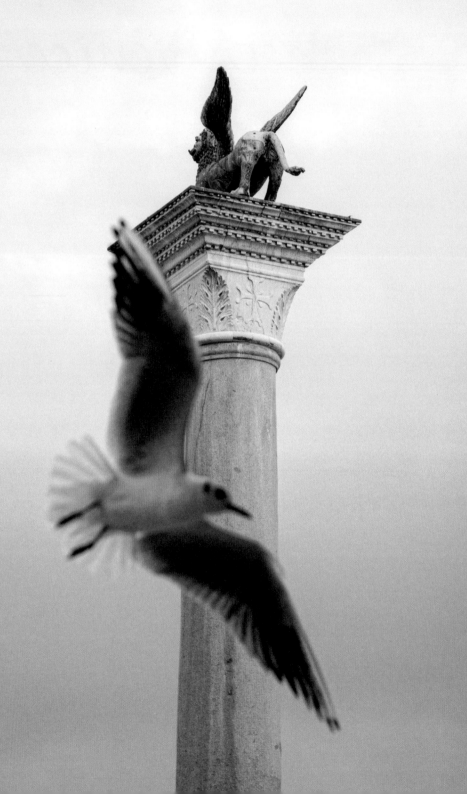

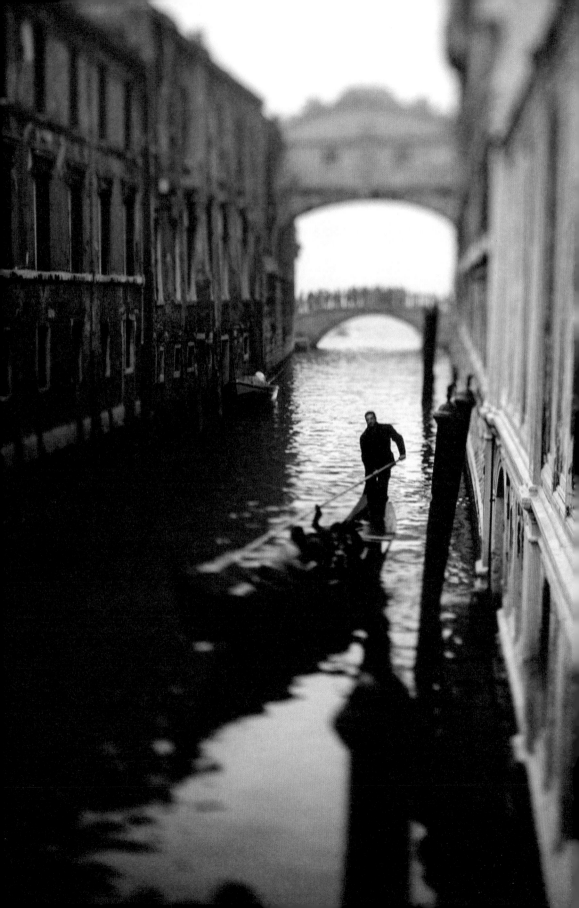

Sommario
Contents

Introduzione

Introduction

"La mia meraviglia fu grande nel vedere la posizione di quella
città e nel vedere tanti campanili e monasteri e casamenti
tutti sull'acqua e la gente senza altro modo di andare
qua e là che in quelle barche. È cosa stranissima vedere
chiese così grandi e belle costruite sul mare. È la città più
splendida che io abbia mai visto, e quella che fa più onore
agli ambasciatori e agli stranieri".

Così scriveva nelle sue *Mémoires* il cronista e ambasciatore
francese Philippe de Commynes, sul finire del 1400,
narrando il suo primo incontro con la Serenissima.
E in effetti Venezia è una città come nessun'altra al mondo,
un luogo al di fuori del tempo, dove ogni cosa assume
contorni indefiniti, e anche perdersi diventa un'esperienza
unica e indimenticabile.

Venezia è ricca, è sontuosa, è capitale.
Ma è anche democratica, come scolpito a imperitura
memoria nella pietra della Porta della Carta, l'ingresso
al Palazzo Ducale posto tra la Basilica e il palazzo stesso,
in cui il doge Foscari è rappresentato mentre si inginocchia
davanti al leone di San Marco, simbolo della città che
riconosce in tal modo come bene sommo e legittima
detentrice del potere. È democratica, e talmente grande
da non permettere a nessuno di emergere al di sopra
di lei, di predominare.

Così è Venezia, e lo stesso può dirsi anche della sua
pasticceria, e di quella veneta in generale: non c'è un unico
dolce che sia capace di rappresentarla, una preparazione
che da sola possa racchiudere in un guscio di sapori e
consistenze le sue diverse province e le sue molteplici
storie. Venezia, Padova, Verona, Vicenza, Rovigo, Treviso
e Belluno. Ma anche Selvazzano Dentro, Vittorio Veneto,
Chioggia, Villafranca di Verona, Castelfranco Veneto,
Tai di Cadore, Schio, Arsego di San Giorgio delle Pertiche,
Asolo, Arzignano, Feltre, Loria e via dicendo, in un ricco
elenco di sapori, racconti e meraviglie.

Una pasticceria semplice, in Veneto.
Fatta di poche materie prime, ma proprio buone.
A volte un po' rustica.
Del tutto priva di sovrastrutture.
Proprio come le persone.
Concrete.
Puntuali.
E dritte al cuore.

"My surprise was great to see the position of the city and
 so many church towers and monasteries and houses on
 the water and all the people with no other way of getting
 about but in those boats. It is the strangest thing on
 seeing such large and beautiful churches built on the sea.
 It is the most splendid city I have ever seen, and one that
 does the most honor to ambassadors and foreigners."

So wrote the French chronicler and ambassador Philippe de
 Commynes in late 1400, recounting his first meeting with
 the Serenissima. And, true enough, Venice is a city like no
 other in the world, a place outside time where everything
 is blurred and even losing one's way becomes a unique
 and unforgettable experience.

Venice is rich, sumptuous and splendid. But it is also
 democratic, as carved to imperishable memory in the
 stones of the Porta della Carta, the entrance to the Palazzo
 Ducale set between the Basilica and the Doge's Palace itself,
 where the doge Francesco Foscari is represented kneeling
 before the lion of St. Mark, the symbol of the city that is
 thus recognized as the supreme good and legitimate holder
 of power. It is democratic, and so great that it never allowed
 anyone to stand above it or predominate.

This is Venice, and the same is also true of its cakes, and the
 Veneto in general. No single cake is capable of representing
 it, or can embody all the flavors and textures its many
 provinces and its many stories. Venice, Padua, Verona,
 Vicenza, Rovigo, Treviso and Belluno. But also Selvazzano
 Dentro, Vittorio Veneto, Chioggia, Verona Villafranca,
 Castelfranco Veneto, Tai di Cadore, Schio, Arsego di San
 Giorgio delle Pertiche, Asolo, Arzignano, Feltre, Loria, and
 many others in a long list of flavors, stories, and wonders.

Simple delicacies, from the Veneto.
Made from just a few ingredients, but really delicious.
Sometimes a little countrified.
Completely unfussy.
Just like the people.
Concrete.
Precise.
And straight to the heart.

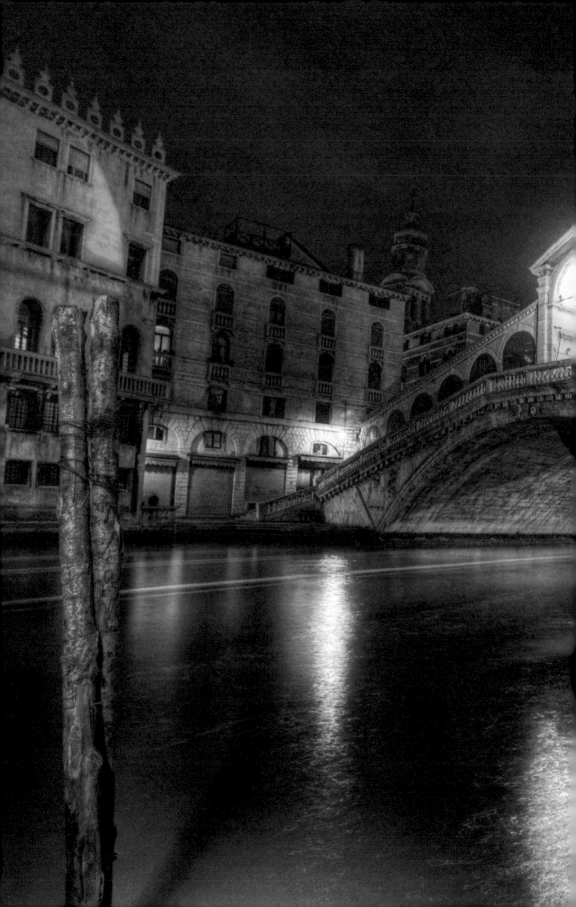

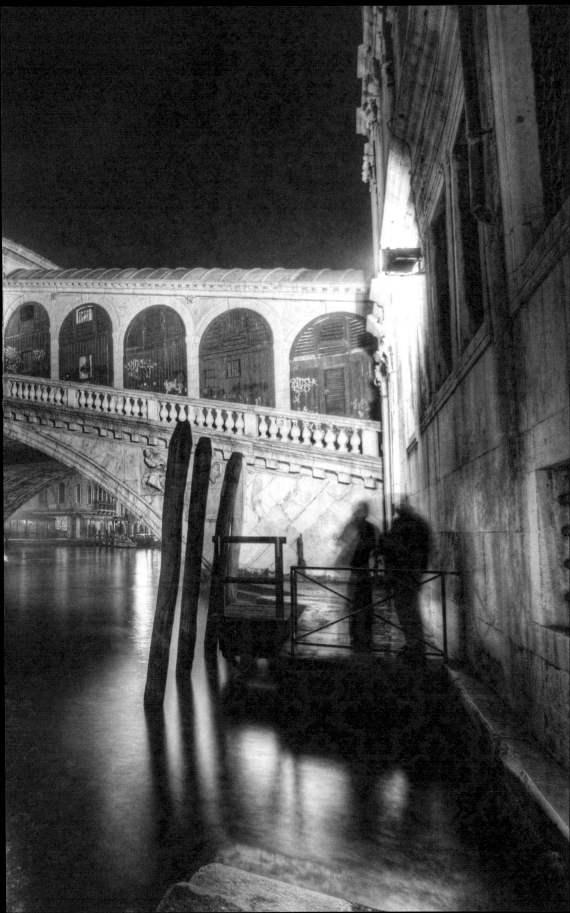

Dolci per tutto l'anno
Patisserie for all seasons

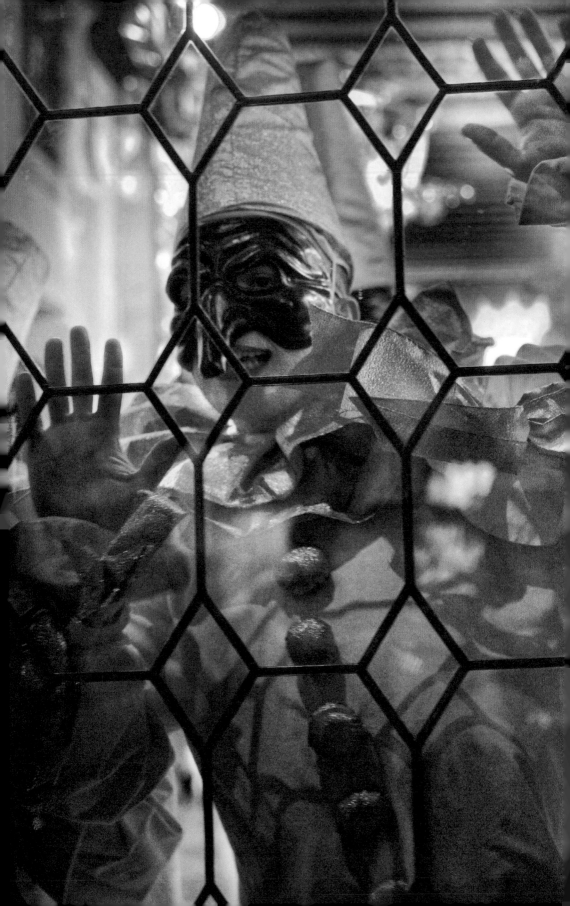

Tiramisù

Tiramisù

Il tiramisù è qualcosa di più di un dolce.
È l'immagine di una nazione che si perde nelle grandi cose,
 per ritrovarsi in quelle piccole.
Ingredienti semplici in una composizione perfetta.
Piccole cose, però grandissime.

Si narra che, sul finire dell'Ottocento, un oste che esercitava
 la sua professione appena fuori Treviso, per smaltire
 i panettoni che, con ostinazione, primo tra tutti, aveva
 deciso di portare in Veneto da Milano, decise di camuffarli
 spolverandoli di cacao, dopo averli tagliati in strati e farciti
 di crema allo zabaione. Il successo arrivò quando in osteria
 si fermò uno scapolo nobiluomo dotato di una straordinaria
 sensibilità gastronomica e qualche particolare vezzo come
 quello di sfoggiare all'occhiello dello smoking, nelle sere
 di gala per andare a teatro, anziché una rosa comune, una
 rosa castellana, ovvero il cuore di un radicchio variegato
 di Castelfranco Veneto. Questo gentiluomo, un conte per la
 precisione, fermata la carrozza nei cortili dell'osteria, dopo
 essersi intrattenuto per un'oretta con alcune amiche che
 solevano svolgere la propria nobile professione proprio lì
 accanto, entrò nella locanda a rifocillarsi e, provato il nuovo
 dessert, lo trovò così buono e rinvigorente da tornare con
 le ragazze per riprendere il discorso appena interrotto e
 fermarsi per prolungarlo tutta la notte.

Nessuno ha la certezza di questa storia, naturalmente.
E, sebbene le origini del tiramisù siano contese tra diverse
 regioni e più di un pasticciere ne reclami a sé la paternità,
 a quanto pare il dolce italiano più diffuso al mondo è nato
 in Veneto nel secondo dopoguerra, da Roberto Linguanotto,
 detto Loly, al ristorante "Le Beccherie" di Treviso.
Non se ne abbia il Loly, ma a noi, il *tirame su*, l'italico
 orgoglio capace di risollevare da qualunque prostrazione,
 piace immaginare che sia nato proprio così, da quel primo
 tentativo di camuffare un panettone avanzato, e dalle
 benedizioni incondizionate di un conte un po' naïf.

Tiramisù is more than just a dessert. It is the image
of a nation that gets sidetracked from the big things
and rediscovers itself in small ones.
Simple ingredients for a perfect composition.
Little things, yet very big.

It is said that in the late nineteenth century, an innkeeper
who plied his trade just outside Treviso wanted to find a
use for some unsold panettoni he had stubbornly brought
to the Veneto from Milan. He decided to camouflage them
with a dusting of cocoa, after slicing them into layers and
filling them with zabaglione cream. Success arrived in
his inn when one day a bachelor nobleman turned up at
his inn. The nobleman had an extraordinary gastronomic
flair. Whenever he went to the theater on gala evenings,
in the buttonhole of his tuxedo he used to sport not an
ordinary rose but the heart of a red-streaked radicchio of
Castelfranco Veneto. This nobleman, a count to be precise,
had left his carriage in the courtyard of the inn. After being
entertained for an hour by some lady friends who practiced
their noble profession right next door, he entered the inn
to refresh himself, tried the new dessert and found it so
delicious and invigorating that he returned to the ladies
and resumed the business he had just left off, prolonging
it all through the night.

The story is apocryphal, of course. And though the origins
of tiramisù are disputed by different regions, and more
than one confectioner has claimed credit for it, it appears
that the world's most popular Italian dessert was actually
invented in the Veneto after World War II by Roberto
Linguanotto, known as Loly, at the restaurant
"Le Beccherie" in Treviso.
Pace Loly, we like to associate the tiramisù with the Italian
proudly capable of arising from prostration. It gives us
pleasure to imagine it being born like that, from that first
attempt to camouflage some leftover panettone blessed
wholeheartedly by a rather naïve count.

Tiramisù

Tiramisù

Ingredienti

Per i savoiardi:
100 gr tuorli
40 gr uova intere
80 gr + 70 gr zucchero
150 gr albumi
150 gr farina 00
20 gr fecola di patate

Per la crema tiramisù:
500 gr mascarpone
165 gr + 165 gr zucchero
100 gr tuorli pastorizzati
150 gr albumi pastorizzati

Per la finitura:
caffè espresso poco zuccherato
cacao amaro in polvere

Per i savoiardi. Versare in planetaria i tuorli, aggiungere lo zucchero semolato e montare fino a ottenere un composto chiaro e spumoso.

Setacciare insieme la fecola e la farina. Versare in planetaria gli albumi, cominciare a montarli e solo verso la fine aggiungere lo zucchero, poco per volta, fino a ottenere una bella meringa. Versare un terzo di meringa nella montata di tuorli, mescolare delicatamente e aggiungere un terzo della miscela di farina e fecola. Aggiungere un altro terzo di albume e la seconda parte di polveri e completare con i rimanenti albumi e polveri. Versare il composto in un sac à poche e formare i savoiardi su una placca foderata di carta da forno. Infornare a 220 °C fino a colorazione.

Per la crema tiramisù. Montare i tuorli con i primi 165 gr di zucchero fino a ottenere una montata chiara e soffice. Lavorare con una spatola il mascarpone a temperatura ambiente, fino a ottenere una consistenza cremosa. Fare schiumare gli albumi e aggiungere gli altri 165 gr di zucchero, poco per volta, fino a ottenere una bella meringa.

Versare i tuorli sul mascarpone, poco per volta, lavorando a mano con una frusta fino a incorporarlo tutto perfettamente. Versare un po' di meringa per ammorbidire la crema di tuorli e mascarpone, poi unire le due montate, sempre a mano, facendo attenzione a non smontare la crema.

Per la finitura. Preparare il caffè espresso, zuccherarlo appena e versarlo in una ciotola capiente.

Bagnarvi appena i savoiardi e strizzarli per eliminare l'eccesso di caffè, disporli in una ciotola in unico strato e coprire con la crema tiramisù. Ripetere l'operazione una seconda volta.

Terminare con una spolverata di cacao amaro in polvere setacciato.

Consumare con orgoglio tricolore.

Ingredients

For the sponge:
100 g (3½ oz) egg yolks
40 grams (1½ oz) whole eggs
80 g (2¾ oz) + 70 g (2½ oz)
 sugar
150 g (5 oz) egg whites
150 g (5 oz) plain flour
20 g (¾ oz) potato starch

For the tiramisù cream:
500 g (17 ½ oz) mascarpone
165 g (5½ oz) + 165 g
 (5½ oz) sugar
100 g (3½ oz) pasteurized
 egg yolks
150 g (5 oz) pasteurized
 egg whites

To finish:
espresso coffee, very
 slightly sweetened
unsweetened cocoa powder

For the savoiardi biscuits. Pour the egg yolks into the planetary mixer, add the caster sugar and beat until the mixture is light and fluffy.
Sift together the flour and potato starch. Add the egg whites to the planetary and start to whip. Only towards the end add the sugar little by little until you get a fine meringue. Pour a third of the meringue into the whipped yolks, mix gently and add a third of the flour mixture and potato starch. Add another third of egg white and the second part of the powdered materials and complete with the remaining egg whites and powdered materials. Pour the mixture into a pastry bag and form the biscuits on a baking tray lined with baking paper. Bake at 220° C (425° F) until they are browned.

For the tiramisù cream. Whip the egg yolks with the first 165 grams (5½ oz) of sugar until they are light and fluffy. Using a spatula, mix in the mascarpone at room temperature, to produce a creamy consistency. Froth the egg whites and add the other 165 grams (5½ oz) of sugar, a little at a time, until you get a nice meringue.
Pour the egg yolks over the mascarpone, little by little, mixing by hand with a whisk to blend it all perfectly. Pour in a little meringue to soften the cream of egg yolks and mascarpone, then add the two eggs whipped by hand, being careful not to let the cream go flat.

For the finish. Prepare the espresso coffee, sweeten it very slightly and pour it into a large bowl.
Moisten the biscuits in it very slightly and squeeze them to eliminate the excess of coffee. Place them in a bowl to form a single layer and cover with the tiramisu cream. Repeat a second time.
Finish with a dusting of sifted cocoa powder.

Consume with patriotic pride.

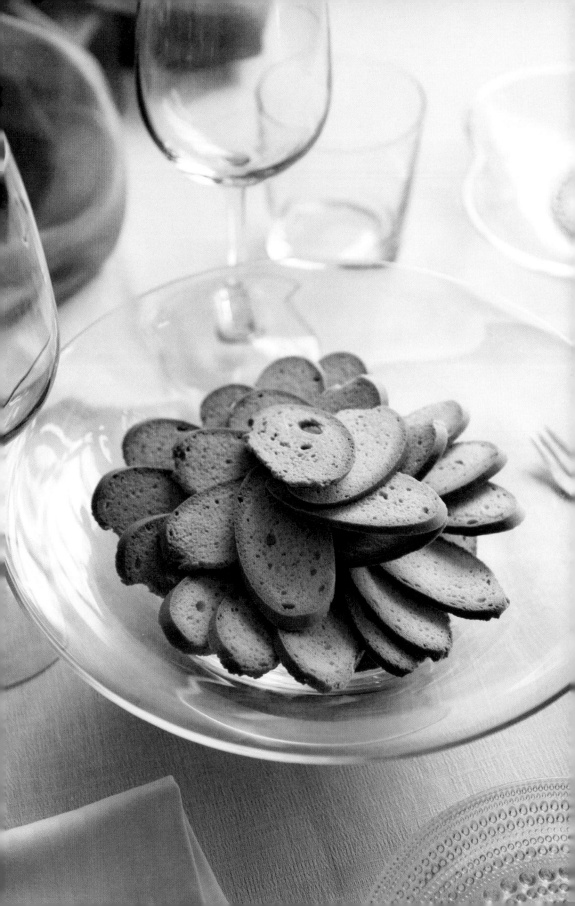

Baicoli

Baicoli

No gh'è a sto mondo, no, più bel biscoto,
più fin, più dolse, più lisiero e san
par mogiar ne la cìcara o nel goto
del baìcolo nostro venessian.

Non c'è a questo mondo, no, più bel biscotto,
più sottile, più dolce, più leggero e sano
da intingere nella tazza o nel bicchiere
del baicolo nostro veneziano.

I baicoli sono, a Venezia, i biscotti per antonomasia.
 Sottilissimi, di forma ovoidale, ricordano all'aspetto delle
 fette di pane biscottate. Sono realizzati con ingredienti
 molto semplici: farina, burro, zucchero e lievito, ma la
 preparazione, che richiede tre giorni di lavoro compreso
 il riposo, è lunga e laboriosa.
I loro natali risalgono al diciottesimo secolo e sono legati
 al primo Colussi, trasferitosi a Venezia per aprire una
 panetteria, che nel confezionarli si ispirò probabilmente
 ai *pan biscoti*, i celebri biscotti secchi che la Repubblica
 preparava per i suoi marinai e che venivano cotti,
 previa autorizzazione statale, esclusivamente nei forni
 dell'Arsenale, il cantiere navale della Serenissima.
Leggendarie erano la loro bontà e la loro capacità di non
 deteriorarsi nel tempo, che li rendeva particolarmente
 adatti ai lunghi viaggi in mare. La ricetta di questi biscotti
 non è mai stata rinvenuta, ma nel 1821 si ebbe prova
 della loro straordinaria durata: si trovarono a Creta alcuni
 pan biscoti conservati in perfette condizioni, e poiché
 quest'isola era stata ceduta ai Turchi nel 1669, i biscotti
 in questione dovevano avere almeno un secolo e mezzo.

Il nome dei baicoli viene dalla loro somiglianza nella forma
 con gli esemplari molto giovani del cefalo, in veneziano
 baicolo appunto, il cui nome deriva probabilmente da
 baioccolo, piccola moneta, in senso figurato cosa di poco
 o nessun valore, proprio come gli esemplari giovani dei
 pesci che non valgono molto rispetto a quelli adulti.
I baicoli non presentano varianti, né interpretazioni di
 sorta: sono unici. Oggi sono prodotti quasi esclusivamente
 dalla dolciaria Colussi, che li commercializza in scatole
 di cartone e di latta, dove si mantengono perfettamente
 fragranti per parecchi mesi. I forni e le offellerie che
 li producono ancora vendono a peso anche i cosiddetti
 fondi di baicolo cioè le estremità arrotondate dei cilindri

di pasta, che per motivi estetici non vengono inserite
nei pacchetti dei biscotti.
I baicoli possono essere usati come gustosi cucchiaini
per la panna montata oppure si possono inzuppare nel tè,
nella cioccolata calda aromatizzata con cannella e noce
moscata, nel marsala (chiamato *foresto* perché era un vino
che veniva da lontano) o nello zabaione, come si faceva
abitualmente nel Settecento.
Ancora oggi allegre nonnine e vispe vecchiette, avvolte nei
loro scialli neri di lana grossa o di seta a seconda della
stagione, adornate con *recini* e *scione*, prima di avviarsi
ciacolando fitto fitto verso i banchetti della frutteria o della
pescheria di Rialto, sono solite cominciare la loro giornata
con una tappa obbligatoria in osteria o in pasticceria per
qualche baicolo e un *foresto*.

In this world, there's no cookie so fine,
Wholesome, light and healthy,
To dip in chocolate or glass of wine
As our Venetian baicoli.

In Venice baicoli are the universal cookie. Thin and oval,
they look like thin slices of toast. They are made with very
simple Ingredients flour, butter, sugar and yeast, but the
preparation, which requires three days work including a
period to rest the dough, is long and laborious.
They were invented in the eighteenth century and are
associated with the first member of the Colussi family,
who moved to Venice to open a bakery. In packaging them
he was probably inspired by the renowned sea biscuit
which the Republic made for its sailors. It was cooked after
state authorization, only in the ovens of the Arsenal, the
state-run shipyard.
Legendary for their goodness and ability to keep, they were
particularly suitable for long sea voyages. The recipe for
these biscuits has never been found, but in 1821 there was
evidence of their extraordinary shelf life. Some found in
Crete were still in perfect condition, and since the island
was ceded to the Turks in 1669, the biscuits in question
must have been at least a century and a half old.

The name baicoli comes from their resemblance in shape
to a young grey mullet, called baicolo in Venice, which in
turn probably comes from baioccolo, meaning a small coin,
figuratively something of little or no value, just like the
young fry that are not worth much compared to full-grown
mullet.
Baicoli have no variants or interpretations of any sort: they
are one of a kind. Today they are almost exclusively made
by the Colussi biscuit company, which markets them in tins
and cardboard boxes, where they remain perfectly fragrant
for months on end. The bakers and confectioners that make
them also sell what are called the fondi di baicolo, the
rounded ends of the cylinders of dough, which for aesthetic
reasons are not included in packets of cookies.
Baicoli can be used as tasty spoons for eating whipped cream
or dunked in tea, in hot chocolate flavored with cinnamon
and nutmeg, in marsala (called foresto because it was a
wine that came from distant places) or in zabaione, as
was commonly done in the eighteenth century.
Cheerful and sprightly little old ladies, wrapped in their
thick black silk or woolen shawls, depending on the season,
and adorned with earrings and a scarf, before setting off
chatting toward the fruit stalls or the Rialto fish market,
still habitually start the day with an obligatory stop at the
osteria or confectioner's for some baicolo and a foresto.

Baicoli

Baicoli

Ingredienti
400 gr farina 00
70 gr burro
50 gr zucchero
15 gr lievito di birra
1 albume
un pizzico di sale
latte q.b.

Stemperare il lievito in poco latte tiepido, aggiungerlo a 70 gr
di farina e lavorare bene fino a ottenere un impasto liscio
e privo di grumi. Formare una palla, metterla in una ciotola
e farla riposare in un luogo tiepido, coperta da un panno,
per circa mezz'ora, finché non avrà raddoppiato il suo
volume.

Unire all'impasto la farina restante, lo zucchero, il sale, 50 gr
di burro e l'albume sbattuto. Impastare energicamente
per una decina di minuti, aggiungendo tanto latte tiepido
quanto ne serve per ottenere una consistenza simile a
quella del pane.

Dividere l'impasto in quattro parti uguali e lavorarle fino
a ottenere quattro cilindri di 30 cm circa.

Disporli su una teglia da forno imburrata, distanti tra loro,
coperti, e farli lievitare per un paio d'ore in un luogo
tiepido.

Infornare a 180 °C per una decina di minuti, finché si
colorino leggermente senza formare crosta, quindi sfornare
i cilindri e lasciarli raffreddare.

Coprirli con un panno, farli riposare per due giorni, poi
tagliarli di sbieco in tanti biscotti alti circa 2 mm.

Disporre i baicoli ordinatamente su una teglia e infornarli
a 100 °C fino a farli biscottare.

Lasciare freddare, poi servire accompagnati da cioccolata
calda, vino dolce di Cipro o zabaione.

Ingredients

400 g (14 oz) plain flour
70 g (2½ oz) butter
50 g (1¾ oz) sugar
15 g (½ oz) yeast
1 egg white
pinch of salt
milk

Dissolve the yeast in a little warm milk, add 70 grams (2½ oz) of flour and mix well until the dough is smooth and free from lumps. Shape it into a ball, put it in a bowl and let it rest in a warmish place, covered with a cloth, for about half an hour, until it has doubled in volume.

Combine with the dough the remaining flour, the sugar and the salt, 50 g (1¾ oz) of the butter and the egg white beaten. Knead the ingredients vigorously for ten minutes, adding as much warm milk as needed to obtain a consistency similar to bread dough.

Divide the dough into four equal parts and shape them into four rolls about 30 cm (12 inches) long.

Space them out on a buttered baking tray, cover it and let them rise for about two hours in a warm place.

Bake at 180° C (350° F) for about ten minutes, until they are slightly colored without forming a crust, then take the rolls out and let them cool.

Cover them with a cloth, let them rest for two days. Then cutting them obliquely, slice them into cookies about 2 mm (1/8) thick.

Arrange the baicoli neatly on a baking sheet and bake at 100° C (200° F) until they are crisp.

Let them cool, then serve them accompanied by hot chocolate, a dessert wine from Cyprus or zabaione.

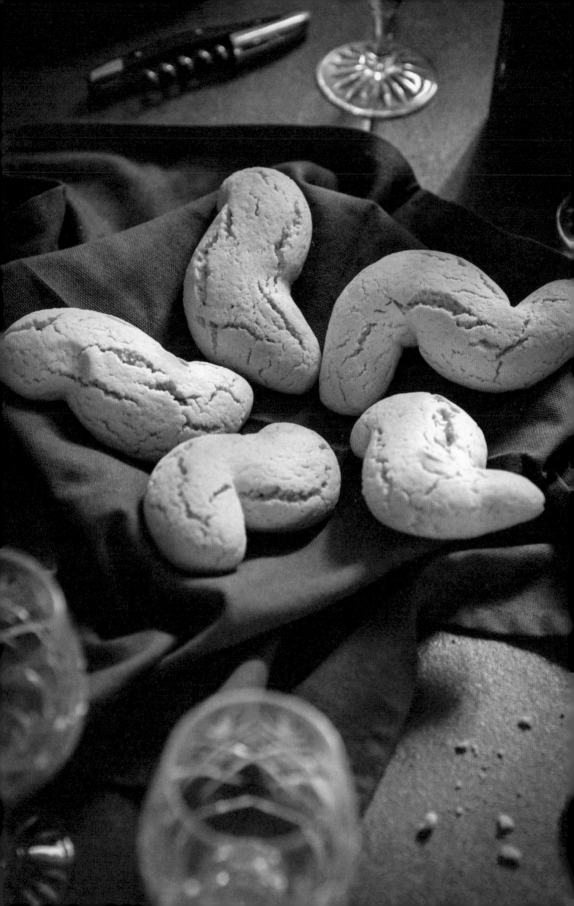

Bissiole
Bissiole

Ingredienti
500 gr farina 00
250 gr zucchero
125 gr burro
2 uova
15 gr lievito
mezzo bicchiere di latte
la scorza di un limone
 grattugiato
i semi di mezzo baccello
 di vaniglia

Ingredients
500 g (17½ oz) flour 00
250 g (8¾ oz) sugar
125 g (4½ oz) butter
2 eggs
15 g (½ oz) yeast
half a glass of milk
grated zest of one lemon
the seeds of half a vanilla pod

Setacciare la farina, poi aggiungere tutti gli altri ingredienti
 e amalgamarli bene creando una pasta frolla.
Coprire con pellicola alimentare e fare riposare in frigorifero.
Dare ai biscotti la caratteristica forma di "S" e infornare
 a 180 °C per 15 minuti circa, fino a colorazione.

Sift the flour, then add all other ingredients and mix well
 to make short pastry.
Cover with plastic wrap and let it rest in the refrigerator.
Give the cookies an S-shape and bake them at 180° C
 (350° F) for about 15 minutes, until browned.

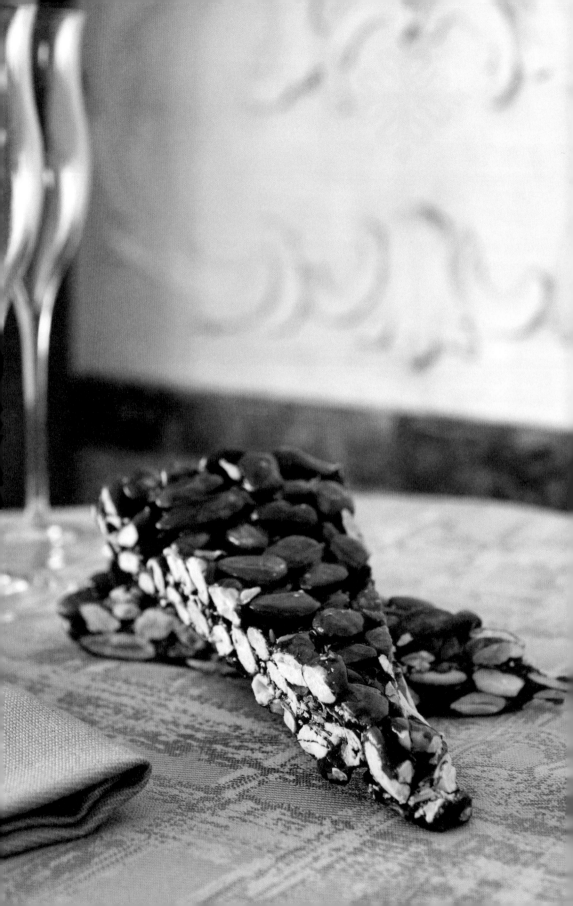

Croccante di mandorle

Almond brittle

Ingredienti
500 gr mandorle dolci
280 gr zucchero semolato
una noce di burro
olio di semi q.b.

Ingredients
500 g (17½ oz) sweet almonds
280 g (9¾ oz) granulated
 sugar
knob of butter
seed oil

In una padella fare sciogliere lo zucchero a fuoco dolce,
 senza mai mescolarlo. Quando il caramello ha raggiunto
 un bel colore, versare le mandorle, il burro e amalgamare
 bene aiutandosi con una forchetta bagnata nell'acqua.
Trasferire il composto su una lastra di marmo unta d'olio
 di semi, quindi, aiutandosi con la parte posteriore di
 un coltello, pareggiare bene il croccante perché abbia
 in ogni punto la stessa altezza.
Tagliare a strisce o a losanghe.

Consumare senza moderazione.

In a pan melt the sugar over a low heat without stirring it.
 When the candy has turned a nice golden color add the
 almonds and butter and mix well with the help of a fork
 that has been dipped in water.
Pour the mixture onto a slab of marble greased with seed oil
 and then, using the back of a knife, shape the brittle into
 a level slab of even thickness.
Cut into strips or lozenges.

Consume without moderation.

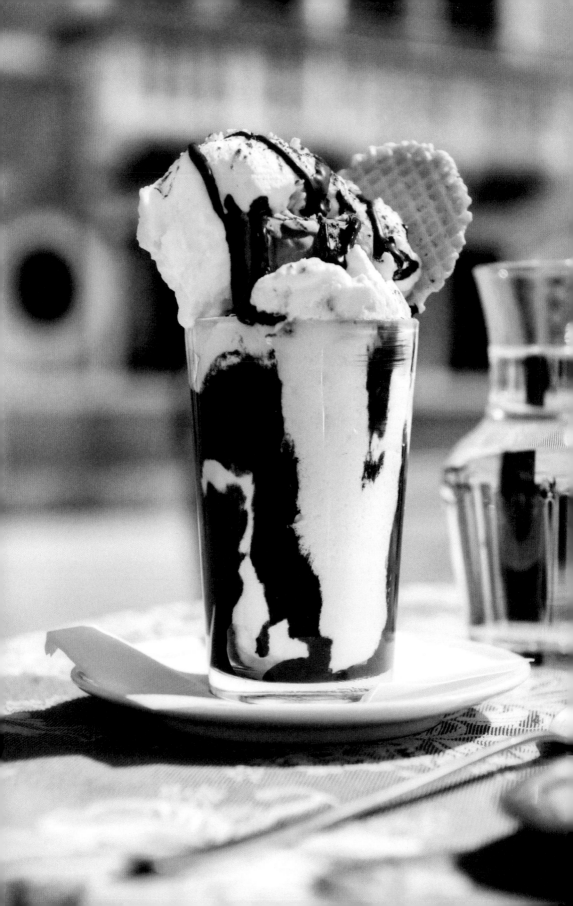

Gianduiotto

Gianduiotto

Una fetta di tronchetto al gusto di gianduia, affogato in
 un bicchiere colmo di soffice panna montata. Un gelato
 semplice ma incredibilmente goloso, che va consumato
 passeggiando con gli occhi al canale della Giudecca, in uno
 degli angoli più suggestivi della laguna e del mondo intero.
Racconta la piccola storia di un piccolo luogo, dotato di un
 respiro immenso.
Qui vengono la mattina presto i ragazzi che bigiano la scuola,
 tra aprile e maggio, a cercare un po' di libertà sulla fine
 della fondamenta assolata.
 Arrivano veloci quando la giornata comincia per tutti,
 o quasi, battendo i denti nella nebbia del mattino.
 Corrono fino a perdere il fiato, sempre, anche se hanno
 gambe abituate a camminare, rubando qualche spicciolo
 a una merenda salubre, e qualche ora all'istruzione.
Si ritrovano, giovanissimi e già grandi, con in mano un gelato
 che parla di libertà, per strappare sapore alla vita e vita a
 tutti i programmi stabiliti.
Qui vengono gli accademici all'uscita della vicina università,
 a fine mattinata, per scontornare una bellezza concreta
 dopo pensieri troppo metafisici.
E sempre qui il pomeriggio si cambia registro.
Abbandonati i libri, la fondamenta si trasforma nella città
 bene, la casa dei cittadini del mondo, il teatro della
 borghesia internazionale che ha scelto la Serenissima
 come patria d'elezione.
Perché Venezia è la casa dei ragazzi con pochi soldi
 in tasca e molti sogni e degli industriali danarosi,
 di turisti e giornalisti, di attori e curatori d'arte.
Perché Venezia è una e mille.
È tutto quanto, e tutto insieme.

A log-shaped slice of gianduia hazelnut chocolate, drowned
in a glass filled with soft whipped cream. A simple but
incredibly delicious ice cream, which should be eaten while
strolling with your eyes on the Giudecca canal, in one of
the loveliest corners of the lagoon and the whole world.
It tells the story of a little place, endowed with a huge
breadth of importance.
Boys playing hooky from school come early in the morning,
between April and May, to find a little freedom at the end
of the sunny fondamenta. The come quickly when the day
begins for everyone, or almost everyone, shivering in the
morning fog. They run about until they're out of breath,
always, even if they have legs used to walking, stealing
a few cents out of a healthy snack, and a few hours from
their schooling.
They gather here, boys large and small, holding ice creams
that express their freedom, wresting the spice of life
from all the official plans for the afternoon.
Later in the morning students come here from the nearby
university, to savor a concrete beauty after thoughts
that are too metaphysical.
Then in the afternoon the tone always changes again.
Books are forgotten. The fondamenta turns into the
fashionable city, the home of the citizens of the world,
the theater of the international bourgeoisie for whom
Venice is their chosen homeland.
Because Venice is home to boys with little money
and lots of dreams as well as wealthy industrialists,
tourists and journalists, actors and art curators.
Because Venice is one and a thousand.
It is everything and everyone together.

Gianduiotto

Gianduiotto

Ingredienti
tronchetto gelato al gianduia
panna fresca q.b.

Per il tronchetto gelato
 al gianduia:
400 gr latte fresco intero
400 gr panna liquida fresca
160 gr latte condensato
 zuccherato
125 gr zucchero
4 tuorli

Ingredients
gianduia ice cream log
fresh cream to taste

For the gianduia ice cream log:
400 g (14 oz) fresh whole milk
400 g (14 oz) fresh cream
160 g (5½ oz) sweetened
 condensed milk
125 g (4½ oz)sugar
4 egg yolks

Versare il latte in una pentola, portarla sul fuoco e spegnere
 la fiamma non appena inizia il bollore. Rompere i tuorli
 con una frusta in una bacinella, unire lo zucchero e
 lavorarli appena per farli amalgamare. Aggiungere il latte
 bollente, mescolare bene, trasferire il composto nella
 pentola e riportarla sul fuoco, mescolando in continuazione
 con una spatola. Quando la crema avrà raggiunto gli 82 °C
 e velerà il cucchiaio, allontanare dal fuoco, aggiungere
 il latte condensato e mescolare, poi aggiungere la panna
 liquida.
Raffreddare velocemente il composto e trasferirlo nella
 gelatiera. Appena il gelato è pronto trasferirlo in uno
 stampo da tronchetto e fare congelare.
Montare la panna fresca e trasferirne qualche cucchiaiata
 in un bicchiere.
Tagliare un trancio di gelato al gianduia, ben ghiacciato,
 e posizionarlo nel bicchiere, al centro rispetto
 alla panna montata.
Terminare con altra panna, fino ad "affogare" il gelato.

Mangiare passeggiando, in un luogo piccolo ma dal respiro
 immenso.

Pour the milk in a saucepan, warm it and turn off the heat
 as soon as it starts to simmer. Put the egg yolks in a bowl,
 break them with a whisk, add the sugar and stir them until
 they mix. Add the hot milk, mix well, transfer the mixture
 to the pan and put it back on the heat, stirring steadily
 with a spatula. When the mixture reaches 82° C (175° F)
 and stains the spoon, remove it from the heat, add the
 condensed milk and stir, then add the cream.
Quickly cool the mixture and pour it into the ice cream
 maker. Once the ice cream is ready, transfer it to a dessert
 log mold and freeze it.
 Whip the cream and put a few spoonfuls in an ice cream
 glass.
Cut a slice of the hazelnut ice cream, well chilled, and place
 it in the middle of the whipped cream.
Add more whipped cream so as drown the ice cream.

Eat while walking, in a small place but with an immense
 breadth.

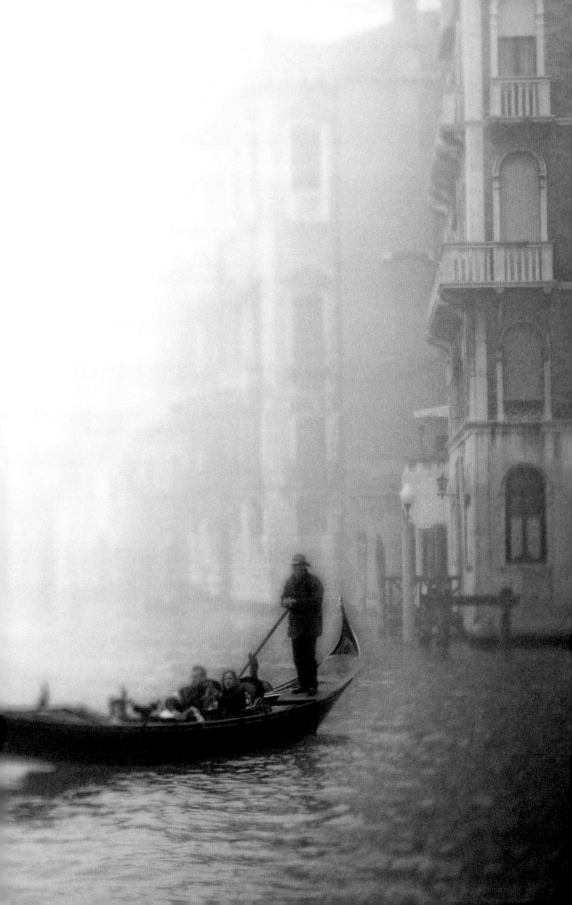

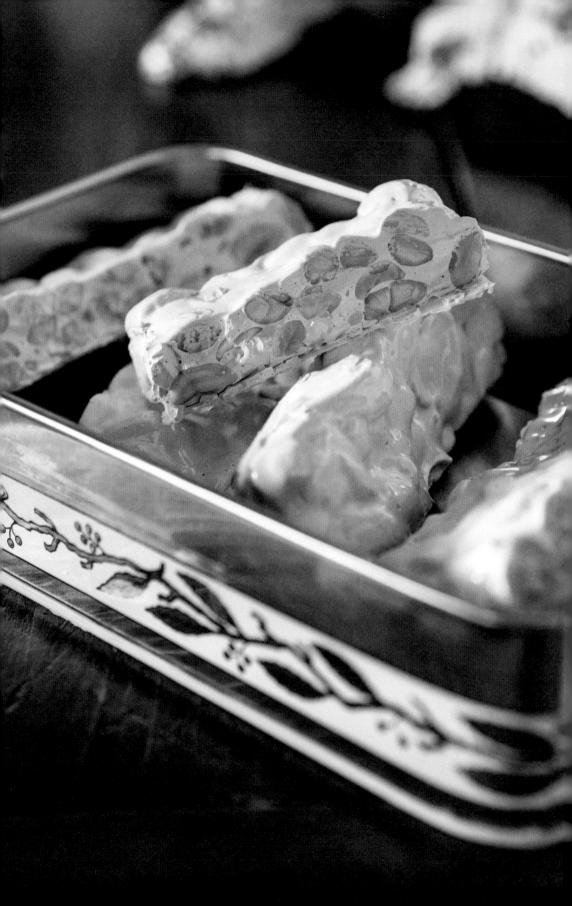

Mandorlato di Cologna Veneta

Mandorlato di Cologna Veneta

Ingredienti

1½ kg mandorle dolci
1 kg zucchero semolato
600 gr miele di acacia
150 gr albumi
500 ml acqua

Ingredients

1½ kg (53 oz) almonds
1 kg (34 oz) granulated sugar
600 g (5 oz) acacia honey
150 g (5 oz) egg whites
500 g (2¼ cups) water

Asciugare a lungo le mandorle in forno a 60 °C per
 un giorno intero.
Scaldare il miele dolcemente a fiamma media, mescolando
 con una spatola, finché acquista colore e comincia a
 ispessirsi.
Montare a neve gli albumi.
Mettere sul fuoco una seconda casseruola con l'acqua e lo
 zucchero e portare lo sciroppo a 114 °C. Quando il miele
 avrà raggiunto la temperatura di 120 °C, aggiungerlo
 agli albumi montati a neve, continuando a mescolare.
Aggiungere lo sciroppo di acqua e zucchero al composto di
 albumi e miele, quindi unire le mandorle asciugare al forno
 e amalgamare bene mescolando energicamente.
Stendere il composto all'altezza di 1 cm circa, fare freddare,
 poi tagliare in forme regolari.

Dry the almonds in an oven at 60° C (150° F) for a whole day.
Warm the honey gently over medium heat. stirring with a
 spatula, until it begins to color and thicken.
Whisk the egg whites into stiff peaks.
Heat up a second pan with the water and sugar until the
 syrup has reached 114° C (235° F). When the honey has
 reached a temperature of 120° C (245° F), add the egg
 whites, stirring steadily.
Add the syrup of sugar and water to the mixture of egg
 whites and honey, then add the almonds dried in the
 oven and mix well, stirring vigorously.
Spread the mixture so that it is about 1 cm (just over a
 half inch) thick, let it cool then cut it into regular shapes.

Gardo o Castagnasso
Gardo or Castagnasso

Un giorno Venere, per vendicarsi di Apollo che l'aveva
sorpresa in compagnia di Marte, lo fece innamorare
perdutamente di una bellissima mortale, Leucotoe,
figlia del re di Persia Orcame. Da quel giorno il dio del sole
non ebbe più pace e bramava di possedere la principessa
ma, poiché non era mai sola, dovette ricorrere a uno
stratagemma per avvicinarsi a lei. Trasformatosi nella
madre di Leucotoe, entrò nella stanza in cui la ragazza
passava il tempo al telaio, fece allontanare le ancelle e,
rivelatosi per quello che era, la amò con passione.
Ma la ninfa Clizia, innamorata di Apollo e addolorata per
esserne stata respinta, raccontò di quell'amore furtivo a
Orcame che, infuriatosi moltissimo, condannò a morte la
figlia per la sua debolezza e la seppellì viva. Apollo allora,
non potendo restituire la vita alla sua amata, fece deviare
i raggi del sole fino alla sua tomba, perché Leucotoe
non avesse freddo, e lì, sotto quel tepore, il suo corpo si
trasformò lentamente in una pianta dall'intenso profumo
e i piccoli fiori azzurri, il rosmarino, che si ergeva
coraggiosa verso il cielo come simbolo di un amore eterno.
Leggenda vuole che, in memoria di quell'amore immortale,
gli aghi di rosmarino utilizzati per profumare l'impasto
del castagnasso siano un potentissimo filtro d'amore
e costringano il baldo giovine che ne mangi una
fetta offertagli da una dolce fanciulla a innamorarsi
perdutamente di lei e a sposarla subito dopo.
Prudenza impone ancora oggi ai celibi, dunque,
di consumarne con cautela.

Il castagnasso è un dolce della tradizione povera di
antichissime origini legato al periodo autunnale, quando
le castagne, di poco costo e grande potere nutritivo,
abbondavano sulle tavole dei contadini. Inizialmente
realizzato solo con un impasto d'acqua e farina di castagne
secche, ribattezzate *straccaganasse* per la loro capacità
di sfiancare le mascelle di chi le mangiava, veniva
considerato un piatto "sfama-famiglie" perché capace di
fornire velocemente una piacevole sensazione di sazietà,
contrastando la fame nei periodi di miseria.
Ogni tanto, quando l'orto lo permetteva, si usava aggiungere
al castagnasso anche qualche ago di rosmarino e, nel
periodo della spremitura delle olive, condire l'impasto
con un goccio d'olio nuovo. Solo in seguito, con l'arrivo
del benessere economico, si aggiunsero gli altri ingredienti
alla ricetta originale.

Questo dolce, quasi dimenticato dopo la seconda guerra
 mondiale, con l'abbandono della cucina povera, è tornato
 alla ribalta per le sue straordinarie proprietà nutritive
 e adesso è protagonista di molte sagre autunnali.
 Alcune varianti della ricetta prevedono l'uso di altri
 ingredienti come lo zucchero, le mandorle, i semi di
 finocchio, il cioccolato, le scorzette d'arancia, il miele,
 i fichi secchi, le prugne, la grappa e altre "aggiunte" che,
 al di là delle risorse a disposizione, dipendono dalla bontà
 della farina di castagne: quanto più questa è fresca, tanto
 meno ha bisogno di altri ingredienti per essere addolcita
 o modificata.
L'altezza del castagnasso varia da quella di una schiacciata
 (1 cm circa), ai 2-3 cm della tradizione, ma qualcuno
 preferisce prepararlo alto come una normale torta di
 castagne. Si consuma caldo, freddo o tiepido, da solo
 o accompagnato da ricotta vaccina, miele di castagno
 o mascarpone, preferibilmente insieme a un buon bicchiere
 di vin santo o di vino novello da bere tutto quanto, fino
 all'ultima goccia, altrimenti non vale.

*One day, to punish Apollo who had caught her in the
 company of Mars, Venus made him fall madly in love with
 a beautiful mortal called Leucothoë, the daughter of King
 Orchamus of Persia. From that day on, the sun god had
 no peace and longed to possess the princess but, since she
 was never alone, he had to resort to a ruse to approach her.
 Turning himself into the likeness of Leucothoë's mother,
 he entered the room where the girl spent her time weaving
 at the loom, sent away her handmaidens and revealing
 himself as a god made passionate love to her. But the
 nymph Clytia, who was in love with Apollo and saddened
 at being rejected by him, told King Orchamus of
 Leucothoë's secret love. Infuriated, the king condemned
 his daughter to death for her weakness and had her buried
 alive. Apollo, being unable to restore his beloved to life,
 warmed her grave with sunbeams, so Leucothoe would
 not suffer from cold, and there, under the warmth, her
 body turned slowly into a richly scented plant with little
 blue flowers, which returns bravely to the world as a
 symbol of eternal love and which we call rosemary.*

Legend has it that, in memory of that immortal love, the
 rosemary needles used to scent the dough of castagnasso
 are a powerful love potion and compel the brave young
 man who eats a slice offered him by a sweet girl to fall
 madly in love with her and marry her soon after.
Prudence still compels bachelors to be very careful about
 eating it.

Castagnasso is a cake belonging to the folk tradition and
 has ancient origins. It is closely associated with the
 autumn, when chestnuts, being in season, cheap and
 highly nutritious, abounded on the tables of the peasantry.
 Initially made only with a mixture of water and flour from
 the dried chestnuts, renamed straccaganasse for their
 ability to wear down the jaws of those who ate them, it
 was considered a dish capable of feeding a family, because
 it quickly brings satiety, so combating hunger in times of
 poverty.
Every so often, when the vegetable garden allowed it, a few
 rosemary needles would be added to the castagnasso, and
 during the pressing of the olives, the mixture would be
 seasoned with a little oil. Later, as affluence spread, other
 ingredients were added to the original recipe.

This cake was almost forgotten together with other peasant
 dishes after the war. It is now back in the limelight for
 its extraordinary nutritional properties and is featured
 in many autumn festivals. Some variations on the recipe
 involve the use of other ingredients such as sugar, almonds,
 fennel seeds, chocolate, orange zest, honey, dried figs,
 prunes, brandy and other additions. But everything
 depends on the goodness of the chestnut flour: the fresher
 it is, the less need for other ingredients to sweeten or
 change it.
Castagnasso varies in thickness from a wafer, 1 cm (²∕₅ of an
 inch) to the traditional 3 cm (¾ inch). Some prefer to make
 it as thick as a normal chestnut cake. It is eaten hot, warm
 or cold, alone or together with cow's milk ricotta, chestnut
 honey and mascarpone. But it goes down best of all with a
 glass of sweet wine or new wine, to be drunk up to the very
 last drop, otherwise you're not playing the game!

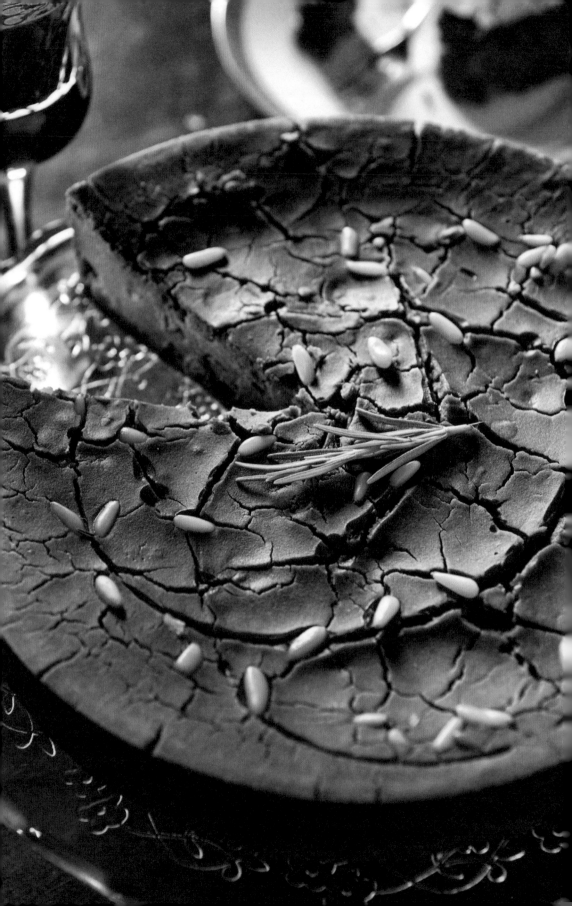

Gardo o Castagnasso

Gardo or Castagnasso

Ingredienti

500 gr farina di castagne
750 ml acqua fredda
100 gr pinoli
80 gr noci
80 gr uvetta
6 cucchiai di olio extravergine
 d'oliva
3 rametti di rosmarino
1 pizzico di sale

Ingredients

500 g (17½ oz) chestnut flour
750 ml (3¾ cups) cold water
100 g (3½ oz) pine nuts
80 g (2¾ oz) walnuts
80 g (2¾ oz) raisins
6 spoonfuls extra virgin
 olive oil
3 sprigs rosemary
1 pinch of salt

Fare ammorbidire l'uvetta in acqua tiepida per 10 minuti, scolarla e asciugarla.

Setacciare la farina di castagne e versarla in una ciotola. Versare a filo l'acqua sulla farina, mescolando sempre con una frusta per evitare che si formino grumi.

Unire all'impasto l'uvetta con i pinoli e le noci tritate grossolanamente, mantenendone da parte una piccola quantità da cospargere sulla superficie del dolce prima di infornarlo, e due cucchiai di olio d'oliva.

Trasferire l'impasto in una teglia bassa ben unta d'olio, cospargere con gli ingredienti messi da parte, gli aghi di rosmarino e un paio di cucchiai d'olio, versati a filo.

Infornare a 200 °C per mezz'ora circa, finché la superficie non comincerà a formare delle crepe.

Soak the raisins in lukewarm water for 10 minutes, drain and dry.

Sift the chestnut flour and pour into a bowl. Trickle in the water over the flour, stirring steadily with a whisk to prevent lumps forming.

Combine the dough with the raisins and pine nuts and coarsely chopped walnuts, setting aside a small amount for sprinkling on the surface of the cake before baking it. Also add two tablespoons of olive oil.

Transfer the mixture into a shallow baking dish greased with oil, sprinkle with the ingredients set aside, the rosemary and a few tablespoonfuls.

Bake at 200° C (400° F) for about half an hour, until the cracks begin to appear on the surface.

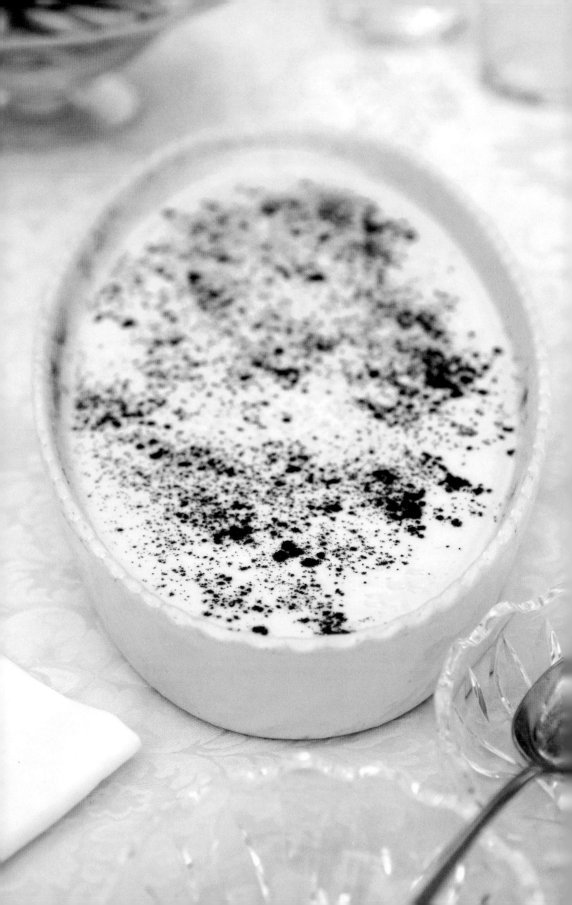

Rosada

Rosada

Ingredienti

400 gr latte
60 gr zucchero semolato
2 uova
2 tuorli
1 limone
mezzo baccello di vaniglia
una noce di burro

Ingredients

400 g (1¾ cups) milk
60 g (2 oz) caster sugar
2 eggs
2 egg yolks
1 lemon
half a vanilla pod
knob of butter

Aprire il baccello di vaniglia in due e prelevarne i semi.
In una ciotola battere a lungo le uova con lo zucchero
 e i semi fino a ottenere un composto gonfio e spumoso.
Aggiungere al composto il latte, la scorza del limone
 grattugiato e amalgamare bene.
Imburrare uno stampo o una terrina resistente al calore,
 trasferirvi il composto e cuocere la crema a bagnomaria
 a fuoco lento finché risulti soda. Allontanare dal fuoco
 e fare raffreddare.
Servire la crema nello stesso recipiente di cottura, senza
 girarla.

Open the vanilla pod and pick out the seeds.
In a bowl beat the eggs well with the sugar and the seeds
 until the mixture is fluffy.
Add the milk, the zest of the lemon grated and mix well.
Butter a mold or heatproof bowl, add the mixture and cook
 the cream in a double boiler over gentle heat until it is firm.
 Remove from the heat and allow to cool.
Serve the cream in the cooking bowl without stirring it.

Polentina di Cittadella

Polentina di Cittadella

Ingredienti
8 tuorli
220 gr zucchero
120 gr fecola
60 gr farina di frumento
60 gr farina di mais fioretto
12 gr lievito chimico
¼ baccello di vaniglia
un pizzico di sale

Ingredients
8 egg yolks
220 g (7½ oz) sugar
120 g (4¼ oz) corn starch
60 g (2 oz) wheat flour
60 g (2 oz) fine corn flour
12 g baking powder
¼ vanilla bean
A pinch of salt

Lavorare bene i tuorli con lo zucchero e i semi del baccello di vaniglia fino ad avere un composto chiaro e spumoso.
Setacciare insieme la farina con la fecola e la farina di mais e unire alla montata di tuorli. Quando il composto risulta omogeneo, aggiungere il lievito e il sale, mescolando bene.
Cuocere a 180 °C per 40 minuti circa in uno stampo unto di burro e infarinato.
Una volta freddato, estrarre dallo stampo e spolverare di zucchero a velo.

La ricetta qui presentata è una libera interpretazione.
L'originale viene custodita da oltre 160 anni dalla famiglia Orsolan che la produce nel suo panificio a Fontaniva (Padova).

Mix the yolks well with the sugar and the seeds of the vanilla bean until they are light and fluffy.
Sift together the wheat flour with the corn flour and corn starch and add the whipped yolks. When the mixture is smooth, add the baking powder and salt, mixing well.
Bake at 180° C (350° F) for 40 minutes in a mold greased with butter and dusted with flour.
Once cooled, remove from the mold and sprinkle with powdered (icing) sugar.

The recipe presented here is a free interpretation.
The original has been preserved for over 160 years by the Orsolan family, which makes it in its bakery at Fontaniva (Padova).

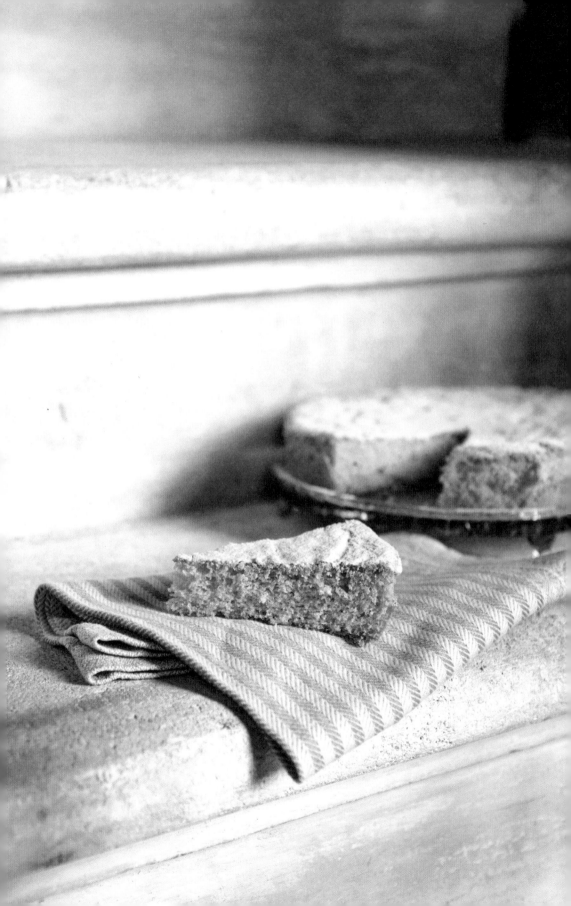

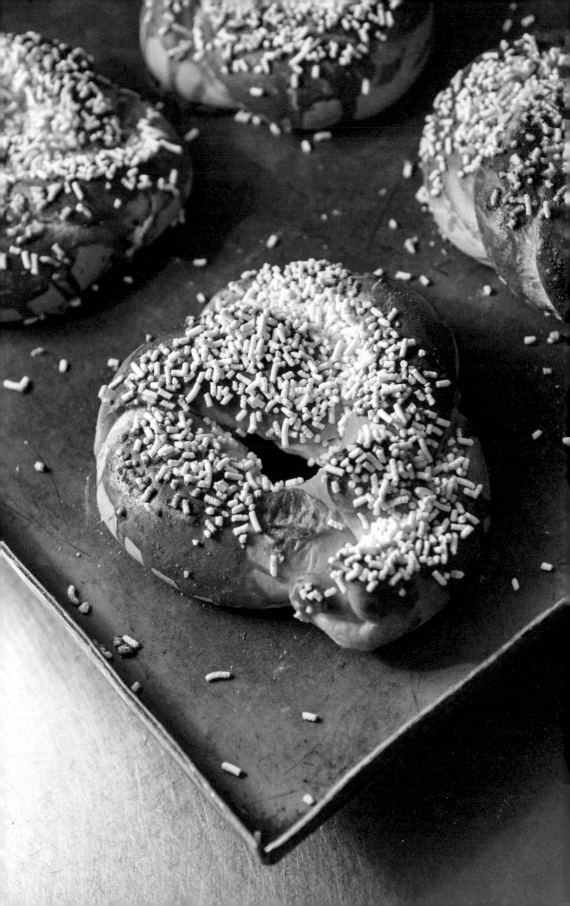

Pan conso

Pan conso

Ingredienti

1 kg farina 00
2 tuorli d'uovo
250 gr burro
100 gr pasta di riporto
 di pane
150 gr zucchero
100 gr latte
50 gr lievito di birra
30 gr strutto
la scorza grattugiata
 di 2 limoni
una bacca di vaniglia

Per finire:
2 albumi
zucchero in granella

Ingredients

1 kg (35 oz) flour 00
2 egg yolks
250 g (8¾ oz) butter
100 g (3½ oz) sourdough
150 g (5 oz) sugar
100 g (3½ oz) milk
50 g (1¾ oz) yeast
30 g (1 oz) lard
grated zest of 2 lemons
1 vanilla bean

Finally:
2 egg whites
pearl sugar

Sciogliere il lievito di birra nel latte tiepido e impastare insieme tutti gli ingredienti, quindi fare riposare l'impasto per 20 minuti almeno.

Formare il pan conso secondo tradizione, a mo' di gallo per i maschi o di colomba per le femmine, aggiungendo un uovo al centro del dolce prima di infornarlo, oppure a forma di esse, di treccia o di nodo marinaro.

Posizionare le forme nelle teglie da cottura e lasciare lievitare per 30 minuti, poi spennellare con albumi, cospargere di granella di zucchero e infornare a 220 °C fino a colorazione.

Dissolve the yeast in warm milk and mix together all the ingredients, then leave the dough to rest for 20 minutes at least.

Model the pan conso into its traditional shapes, a rooster for males or a dove for females, adding an egg in the middle of the cake before baking, or else shape them into a braid or reef knot.

Place the forms on a baking tray and let them rise for 30 minutes, then brush with egg white, sprinkle with sugar and bake at 220° C (425° F) until they are lightly colored.

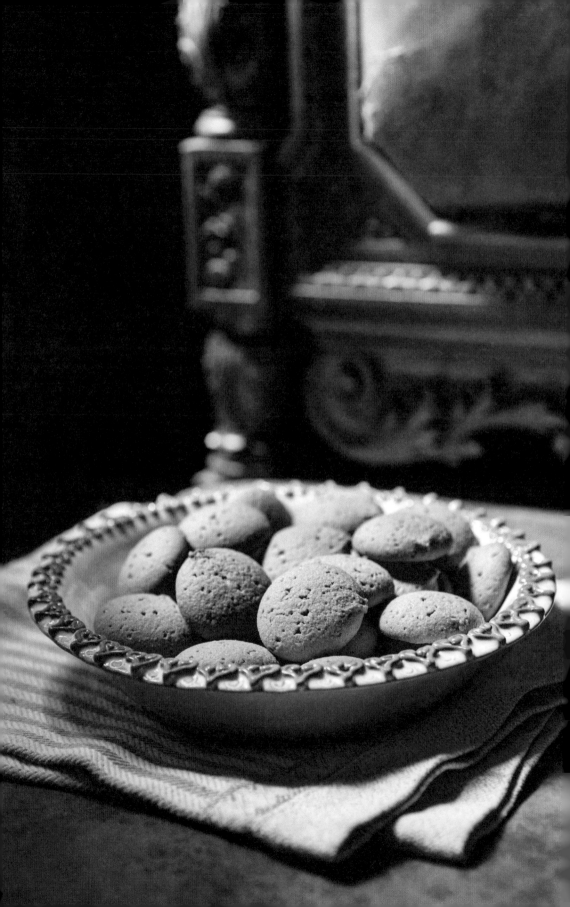

Pevarini

Pevarini

Conviviale è la sera, a Venezia.
Trascorre umida e veloce, tra un cichetto e un'ombra de vin.
In piedi, in un bacaro, poi in un altro e un altro ancora.
Inizia quieta, senza fare troppo baccano.
Tra calli e campielli acquista vigore.
Prende colore.
Conquista sapore.
È il momento magico di ogni giornata.
Finiscono le gesta, abbia inizio la festa.

L'aperitivo è, a Venezia e in tutto quanto il Veneto, la regola
sociale per eccellenza. Tra il serio e il faceto, tra il profano
e l'ancor più profano, rappresenta l'esordio irrinunciabile
di ogni serata, il rito di tutti i riti, la cerimonia collettiva
per antonomasia. Qui, annebbiati dai fumi confusi
dell'alcol, si consumano amori, si scrivono pagine
di storia, si costruiscono destini.
Insieme ai *cicheti*, gli stuzzichini della tradizione, un tempo
nei bacari si trovavano anche i tipici *biscoti da ostaria*
tra cui i pevarini, a base di pepe e fortemente speziati,
che venivano usati per accompagnare un'*ombretta
de vin* e pertanto caldamente consigliati dall'oste al fine
di stimolare la salivazione dell'avventore e spingerlo
a consumare sempre più.

Sono biscotti piuttosto rustici di cui abbiamo notizie già a
partire dal 1400, quando venivano preparati nelle botteghe
dagli speziali con un impasto semplice a base di pepe, in
dialetto *pevare*, strutto e melassa, a cui devono il sapore
particolare e il caratteristico colore scuro.
Oggi si trovano ancora in qualche bar, dove fanno orgogliosa
mostra di sé esposti come un tempo in grandi barattoli
di vetro, oppure in alcune pasticcerie tradizionali del
Veneziano e del Padovano, come romantica memoria di
una produzione di cui si sta lentamente ma inesorabilmente
perdendo traccia.

Convivial is the night in Venice.
It passes wet and fast, between a slug of liquor and a drop
* of wine.*
Standing around in a bacaro, *having another and yet another.*
It starts quietly, without much noise.
Between the campi and campielli it gains in strength.
It takes on color.
Gains in flavor.
It is the magic moment of every day.
Deeds end and the party begins.

In Venice and over the whole of the Veneto, the aperitif
* is the social rule par excellence. Between serious and*
* playful, between the profane and even more profane, it is*
* the indispensable start to every evening, the ritual of all*
* rituals, the supreme collective ceremony. Here, clouded*
* by the confused fumes of alcohol, loves are consummated,*
* pages of history are written, destinies are decided.*
Together with slugs of liquor and the traditional array of
* savories, the* bacari *once used to serve the typical* biscoti
* da ostaria, cookies that included pevarini, laced with*
* pepper and heavily spiced, which went down well with*
* a drop of wine. The host would highly recommend them*
* to stimulate the patrons to drink and encourage them*
* to consume even more that usual.*

Pevarini are fairly coarse cookies which are recorded as far
* back as the 1400s, when they were made in apothecaries'*
* shops with a simple dough containing pepper (pevare in*
* Venetian dialect), lard and molasses, from which they take*
* their distinctive flavor and characteristic dark coloring.*
Today there are still a few cafés where they are proudly
* displayed as in the past, in large glass jars, as well as in*
* some of the traditional confectionery shops in Venice and*
* Padua, a romantic memory of a product which is slowly*
* but surely disappearing.*

Pevarini

Pevarini

Ingredienti

650 gr farina 00
250 gr burro
150 gr melassa
100 gr latte caldo
100 gr zucchero di canna
2 uova
15 gr cacao
15 gr lievito in polvere
1,5 gr pepe bianco
1,5 gr altre spezie in polvere
 (cannella, noce moscata,
 zenzero, chiodi di garofano)

Ingredients

650 g (23 oz) plain flour 00
250 g (8¾ oz) butter
150 g (5 oz) molasses
100 g (3½ oz) warm milk
100 g (3½ oz) rams cane
 sugar
2 eggs
15 g (½ oz) cocoa
15 g (½ oz) baking powder
1.5 g (⅓ teaspoon) white
 pepper
1.5 g (⅓ teaspoon) other
 powdered spices (cinnamon,
 nutmeg, ginger, cloves)

Mescolare insieme tutti gli ingredienti fino a ottenere
 un composto liscio e omogeneo, come una frolla.
Fare riposare in frigorifero.
Stendere la pasta, ricavare i biscotti e dargli una forma
 leggermente allungata e appuntita.
Infornare a 170 °C per 15 minuti circa.

Mangiare in compagnia.

Combine all the ingredients until they make a smooth,
 even dough like short pastry.
Leave it to rest in the refrigerator. Then roll out the dough
 and cut out the cookies, giving them a slightly elongated,
 pointed shape.
Bake at 170° C (325° F) for about 15 minutes.

Eat them in company.

Pazientina

Pazientina

Ingredienti

Per la pasta bresciana:
150 gr burro
150 gr zucchero semolato
150 gr mandorle
150 gr farina 00
un pizzico di sale

Per la polentina di Cittadella:
8 tuorli
220 gr zucchero
120 gr fecola
60 gr farina di frumento
60 gr farina di mais fioretto
12 gr lievito chimico
¼ baccello di vaniglia
un pizzico di sale

Per la crema zabaione:
470 gr marsala
110 gr tuorli
110 gr zucchero semolato
45 gr amido mais
Per la finitura:
250 gr marsala
750 gr cioccolato fondente
 a nastri
zucchero a velo q.b.

Per la pasta bresciana. Lavorare insieme a lungo tutti gli
 ingredienti fino a ottenere una pasta liscia e omogenea.
Fare riposare 12 ore in frigorifero. Stendere dello spessore
 di 1 cm in stampi a cerniera e infornare a 190 °C fino
 a che la pasta non risulti ben dorata.
Fare freddare bene prima di sformare.

Per la polentina di Cittadella. Vedi ricetta a pag. 48.
 Una volta freddata, estrarre dallo stampo e tagliare.

Per la crema zabaione. In una casseruola battere i tuorli
 con lo zucchero fino a ottenere una montata chiara,
 gonfia e spumosa.
Unire l'amido di mais e mescolare bene. Portare a bollore
 il marsala e unirlo alla montata di tuorli.
Cuocere la crema zabaione a bagnomaria, a fuoco dolce,
 mescolando continuamente finché il composto non si sarà
 addensato, facendo attenzione che l'acqua non arrivi mai
 a bollore.
Una volta allontanato dal fuoco, farlo freddare il più
 velocemente possibile.

Per la finitura. Coprire la pasta bresciana con uno strato
 di crema allo zabaione. Disporvi sopra un disco di
 polentina di Cittadella dell'altezza di 1,5 cm e inzupparlo
 col marsala. Realizzare un altro strato di crema allo
 zabaione e chiudere con un altro strato di pasta bresciana.
 Completare rivestendo con sottili nastri di cioccolato
 fondente e spolverare con zucchero a velo.

Ingredients

For the Brescian dough:
150 g (5 oz) butter
150 g (5 oz) caster sugar
150 g (5 oz) almonds
150 g (5 oz) plain flour
a pinch of salt

For the polentina di Cittadella:
8 egg yolks
220 g (7½ oz) sugar
120 g (4¼ oz) starch
60 g (2 oz) wheat flour
60 g (2 oz) corn flour foil
12 g (¼ oz) baking powder
¼ vanilla bean
a pinch of salt

For the zabaglione cream:
470 gr (1.90 cups) marsala
110 g (4 oz) egg yolks
110 g (4 oz) granulated sugar
45 g (1½ oz) corn starch
To finish:
250 gr (1 cup) marsala
750 g (26½ oz) ribbons
* of dark chocolate*
powdered sugar to taste

For the Brescian dough. Knead together all the ingredients
* for a long time until the dough is smooth and even.*
The allow it to rest for 12 hours in a refrigerator. Roll it out
* to a thickness of 1 cm (4/10 inch) in hinged molds and*
* bake at 190° C (375° F) until the dough is browned.*
Let it cool well before turning it out of the molds.

For the polentina di Cittadella. See the recipe on p. 48.
* When it cools, remove it from the mold and cut.*

For the zabaglione cream. In a saucepan, beat the egg yolks
* with the sugar until they are light-colored, swollen and*
* frothy.*
Add the cornstarch and mix well. Bring the marsala
* to the boil and add to the whipped yolks.*
Cook the zabaglione cream in a double boiler over low heat,
* stirring steadily until the mixture thickens, making sure*
* the water never comes to a boil.*
Once removed from the fire, allow it to cool as quickly
* as possible.*

For the finishing. Cover the Brescian dough with a layer
* of zabaglione cream. Arrange over a disc of polentina di*
* Cittadella 1.5 cm (½ inch) thick and soak it with marsala.*
* Make another layer of zabaglione cream and cover with*
* another layer of Brescian dough. Complete the coating*
* with thin ribbons of dark chocolate and sprinkle with*
* icing sugar.*

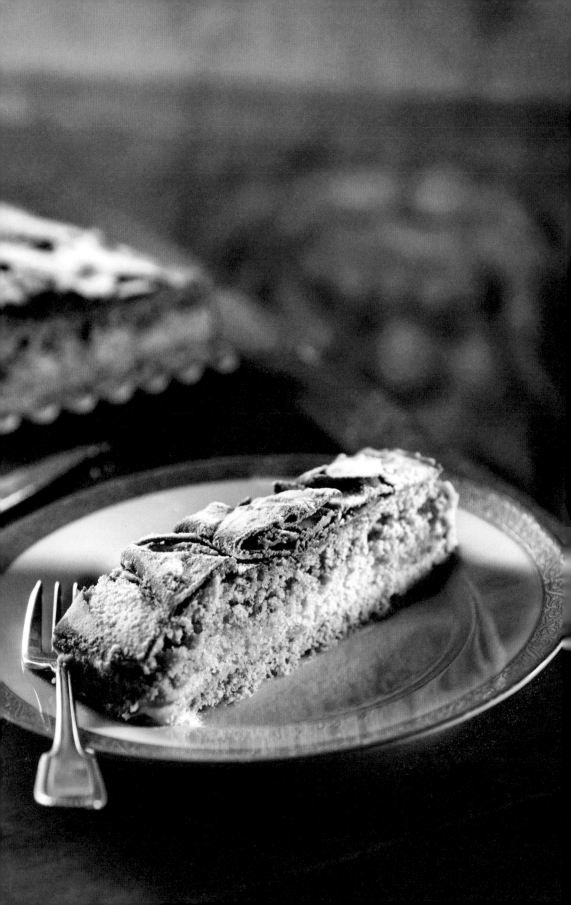

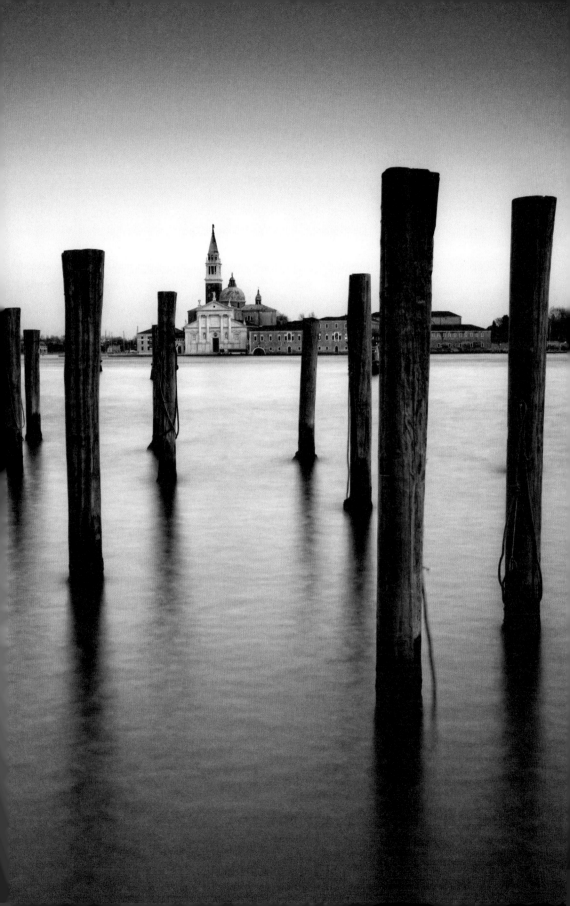

Torta fregolotta

Torta fregolotta

Ingredienti

200 gr mandorle sgusciate
200 gr farina 00
200 gr burro
170 gr zucchero semolato
2 tuorli
i semi di mezzo baccello
 di vaniglia
1 pizzico di sale

Ingredients

200 g (7 oz) shelled almonds
200 g (7 oz) flour 00
200 g (7 oz) butter
170 g (6 oz) caster sugar
2 egg yolks
seeds of half a vanilla pod
1 pinch of salt

Sciogliere il burro a bagnomaria o nel forno a microonde.
Scottare le mandorle in acqua bollente, scolarle, asciugarle
 privandole della pellicina scura e tritarle grossolanamente.
Raccogliere in una ciotola tutti gli ingredienti e amalgamarli
 fino a ottenere delle *fregole* (briciole) piuttosto grosse e
 un impasto slegato.
Trasferire il composto in uno stampo basso imburrato
 e infarinato, senza pressarlo. Infornare a 170 °C per
 45 minuti circa, fino a doratura.
Sfornare la torta e farla riposare per un giorno intero.

Spezzarla con le mani, altrimenti non vale.

Melt the butter in a double boiler or microwave.
Blanch the almonds in simmering water, drain and dry
 them by removing the dark skins and chop them coarsely.
Gather all the ingredients in a bowl and mix them to make
 the fregole *(crumbs) and a fairly loose dough.*
Put the mixture into a low mold, greased and floured, without
 pressing it down. Bake in the oven at 170° C (325° F) for
 about 45 minutes, until golden brown.
Remove the cake and let it rest for a whole day.

Break it with your fingers, to play by the rules of the game.

Baci di Giulietta
Juliet's Kisses

Amore è un fumo levato
col fiato dei sospiri;
purgato, è fuoco scintillante
negli occhi degli amanti;
turbato, un mare alimentato
dalle loro lacrime.
Che altro è più? Una follia segreta,
fiele che mozza il fiato,
e dolcezza che ti tira su.

Così diceva Romeo nella tragedia che porta il suo nome,
indissolubilmente legato a quello di Giulietta.
Così scriveva Shakespeare in una delle pagine più riuscite
di sempre.

Ci sono innamorati ordinari.
Che vivono l'amore per quello che dà.
Giù per i giorni ad aversi piano.
A distrarsi con misura.
A stupirsi di meno.
A scordarsi di più.

E amanti capaci di scontornare tutti i confini.
Di trascendere il tempo di tutti i tempi.
Di inventare rose, cognomi e baci.
E nuove parole, per consegnarsi al mondo.

I baci di Giulietta sono frollini semplici ma molto buoni,
a forma di conchiglia, accoppiati a due a due, com'è
naturale che siano i baci. A base di farina di nocciole e
ganache al cioccolato, trovano il proprio naturale doppio
nei sospiri di Romeo, biscotti di identica forma
e dimensione, chiari perché privi di cacao nell'impasto,
e farciti di crema alla vaniglia.
Pur non vantando antichi natali, questi dolcetti sono
reperibili quasi tutto l'anno in quasi tutte le pasticcerie
della città scaligera.
Come dire che... quando l'amore chiama, Verona gira
il viso, ti inchioda con gli occhi, e risponde.

Love is a smoke raised with the fume of sighs;
Being purged, a fire sparkling in lovers' eyes;
Being vexed, a sea nourished with loving tears.
What is it else? A madness most discreet,
A choking gall, and a preserving sweet.

*So says Romeo in the play that bears his name, inextricably
linked with that of Juliet. And so wrote Shakespeare in
one of the finest pages ever written.*

*There are ordinary lovers.
Who take love for what it can give them.
Through the days coming together slowly.
Distracting themselves by measure.
To marvel less.
To forget more.*

*And lovers capable of overleaping boundaries.
Transcending the time of all times.
Inventing roses, pet names and kisses,
And new words, to give themselves to the world.*

*Baci di Giulietta are simple cookies but very tasty, shaped
like shells, with two pressed close together, as is natural
with kisses. Based on hazelnut flour and a chocolate
ganache, they have their natural partner in* Sospiri di
Romeo *(Romeo's Sighs), cookies identical shape and size
but light-colored, because the cocoa has been left out
and they are filled with vanilla cream.*
*Though by no means an ancient tradition, these cakes
are found almost all the year round in most bakeries
in Verona.*
*As if to say ... when love calls, Verona turns her face,
gazes at you, and replies.*

Baci di Giulietta
Juliet's Kisses

Ingredienti
Per i biscotti:
120 gr nocciole tostate
115 gr + 115 gr zucchero
 semolato
25 gr cacao amaro
70 gr albume

Per la crema al cioccolato:
32 ml acqua
50 gr albume
150 gr zucchero semolato
150 gr burro
30 gr cacao
30 gr cioccolato fondente

Ingredients
For the cookies:
120 g (4¼ oz) roasted
 hazelnuts
115 g + 115 g (4 oz + 4 oz)
 caster sugar
25 g (¾ oz) cocoa powder
70 g (2½ oz) egg white

For the chocolate cream:
32 g (1¹/₄ oz) water
50 g (1¾ oz) egg white
150 g (5 oz) caster sugar
150 g (5 oz) butter
30 g (1 oz) cocoa
30 g (1 oz) dark chocolate

Per la crema. Versare l'acqua in un pentolino e aggiungervi 50 gr di zucchero. Portare sul fuoco mescolando ogni tanto, fino a raggiungere i 115 °C.

Montare l'albume con lo zucchero rimasto, unire quindi lo sciroppo di zucchero agli albumi e continuare a montare fino a raffreddamento.

Sciogliere al microonde il cioccolato insieme al burro, mescolare e aggiungere il cacao setacciato.

Incorporare con una frusta il composto al burro alla meringa, trasferire in un sac à poche e fare riposare.

Per i biscotti. In un cutter tritare finemente le nocciole con la prima dose di zucchero e il cacao.

Montare a neve l'albume con la seconda dose di zucchero, poi unirvi delicatamente con una spatola le nocciole tritate insieme al cacao, avendo cura di non smontare il composto.

Traferire in un sac à poche con bocchetta rigata e formare dei biscotti a forma di conchiglia su una teglia foderata di carta da forno.

Cuocere per 12 minuti a 150 °C. Una volta freddati i biscotti, accoppiarli a due a due con la crema al cioccolato.

For the cream. Pour the water into a saucepan and add 50 grams of sugar. Heat it, stirring from time to time, until it reaches 115° C (250° F).

Mount the egg whites with the remaining sugar, then add the sugar syrup to the egg whites and continue beating them until they cool.

Melt the chocolate in the microwave along with the butter, stir them together and add the sifted cocoa.

Use a whisk to stir the mixture with the meringue butter, then put it in a pastry bag and allow it to rest.

For the cookies. In a cutter finely chop the hazelnuts with the first dose of sugar and the cocoa.

Whisk the egg whites with the second dose of sugar, then use a spatula to combine them delicately with the chopped hazelnuts together with the cocoa, taking care not to allow the mixture to lose its fluffiness.

Put the mixture in a pastry bag with a piping nozzle and shape the cookies like shells on a baking sheet lined with oven paper.

Bake for 12 minutes at 150° C (300° F). Once the cookies have cooled, join them in pairs with the chocolate cream.

Risini di Verona

Risini di Verona

Ingredienti

Per la pasta frolla:
200 gr farina 00
100 gr burro
90 gr zucchero semolato
2 tuorli
la scorza grattugiata
 di un limone biologico
un pizzico di sale

Per il ripieno:
750 gr latte fresco intero
130 gr zucchero semolato
150 gr riso Vialone Nano
un baccello di vaniglia
un uovo intero e un tuorlo
un pizzico di sale
25 gr burro

Per la frolla. Unire tutti gli ingredienti, formare un panetto
 compatto, coprire con pellicola alimentare e fare riposare
 in frigorifero per un paio d'ore almeno.

Per il ripieno. Portare a bollore il latte con il baccello di
 vaniglia, aggiungere a pioggia il riso ben lavato con lo
 zucchero e il sale e far cuocere a fiamma bassa finché
 il latte non sia completamente assorbito.
Unire il burro, quindi far freddare bene e unire al riso
 l'uovo e il tuorlo.

Per la finitura. Stendere la frolla, foderare gli stampini
 monoporzione, riempire con il composto di riso.
Fare riposare in frigorifero o in freezer, quindi infornare
 a 170 °C finché la superficie risulti dorata e il ripieno
 ben compatto.

Ingredients

For the pastry:
200 g (7 oz) flour 00
100 g (3 ½ oz) butter
90 g (3 oz) caster sugar
2 egg yolks
grated rind of one organic
 lemon
pinch of salt

For the filling:
750 g (3¼ cups) fresh
 whole milk
130 g (3 oz) caster sugar
150 g (5 oz) Vialone Nano rice
1 vanilla pod
1 whole egg and 1 yolk
pinch of salt
25 g (¾ oz) butter

*For the pastry. Combine all ingredients to form a compact
 dough, cover with plastic wrap and let it rest in the
 refrigerator for a couple of hours at least.*

*For the filling. Boil the milk with the vanilla pod. Carefully
 wash the rice and sprinkle it into the milk, then add the
 sugar and salt. Simmer gently over a low heat until the
 milk is completely absorbed.*
*Combine the butter, then let the mixture cool and add
 the whole egg and the yolk to the rice.*

*For the finishing. Roll out the pastry and line the small
 single portion molds, then fill with the rice mixture.*
*Let it rest in the refrigerator or freezer, then bake at 170° C
 (325° F) until the surface is golden brown and the filling
 nice and firm.*

Sfogliatine
Sfogliatine

Ingredienti

Per il pastello:
550 gr farina 0
100 gr vino bianco
210 ml acqua
10 gr sale
50 gr burro

Per il panetto:
660 gr burro
200 gr farina 0

Per finire:
tuorlo d'uovo q.b.
zucchero semolato

Per il pastello. Impastare tutti gli ingredienti fino a ottenere un impasto liscio e omogeneo e fare riposare in frigorifero per almeno un'ora.

Per il panetto. Impastare il burro con la farina senza lavorarli troppo e fare freddare in frigorifero coperti da pellicola.

Sfogliare dando tre pieghe doppie e una semplice, procedendo così: appiattire il pastello fino a formare un quadrato al centro del quale posizionare il burro in un unico pezzo, ricoprire il burro con i bordi del pastello avendo cura di far coincidere bene le estremità. Infarinando appena il piano di lavoro, stendere la pasta in un rettangolo, piegare le parti esterne verso il centro facendole combaciare e ripiegare una metà sull'altra così da ottenere quattro strati a forma di libro.

Coprire con pellicola trasparente e fare riposare in frigo. Dopo il riposo stendere la pasta nella direzione opposta a quella precedente, tirando cioè verso le due aperture, ripetendo la piega a quattro e il riposo per due volte. Cercare di mantenere sempre una forma perfettamente rettangolare per ottenere una sfogliatura regolare.

Dopo la terza piega a quattro e al terzo riposo, eseguire una piega a tre stendendo la pasta appena infarinata sempre verso le aperture che si ottengono e piegando le due estremità verso il centro fino a farle sovrapporre perfettamente.

Fare riposare la pasta in frigo, quindi stendere la sfoglia in uno spessore di 1,5 mm e coppare le ciambelle.

Bagnare la superficie con tuorlo d'uovo e ricoprire di zucchero semolato.

Cuocere a 180 °C fino a colorazione, per 30 minuti circa.

Ingredients

For the filling:
550 g (18 oz) plain flour
100 g (3½ oz) white wine
210 ml (1 cup) water
10 g (¼ oz) salt
50 g (1¾ oz) butter

For the pastry:
660 g (23 oz) butter
200 g (7 oz) flour 0

To finish:
egg yolk to taste
caster sugar

For the filling. Mix all the ingredients until the mixture is smooth and let it rest in the refrigerator for at least an hour.

For the pastry. Mix the butter with the flour, kneading them together briefly and then cover the mixture with plastic film and leave it to cool in the refrigerator.
Roll the dough out, giving it three double folds and a simple one and keep going in the same way. Flatten the pastry until it forms a square. Place the butter in one piece in the center and cover the butter with the edges of the pastry, taking care to fit the ends neatly together. Lightly flour the work surface, roll the dough into a rectangle, fold the outer parts towards the center making them meet neatly again and fold one half over the other so as to get four layers in book form.
Cover with plastic wrap and let the dough rest in the refrigerator. Then roll out the dough in the opposite direction to the previous one, that is, by rolling it towards the two open ends, again folding it four times and letting it rest twice. Always try to give it a perfectly rectangular shape so that the layers peel off smoothly.
After folding it in four for the third time and resting it for the third time, fold it three times, rolling out the dough, lightly floured, towards the open ends and folding the ends toward the center until they meet neatly.
Let the dough rest in the refrigerator, then roll it out to a thickness of 1.5 mm (1/16 inch) and cut out the cookies. Wet the surface with egg yolk and cover with sugar.
Bake at 180° C (350° F) until they brown (about 30 minutes).

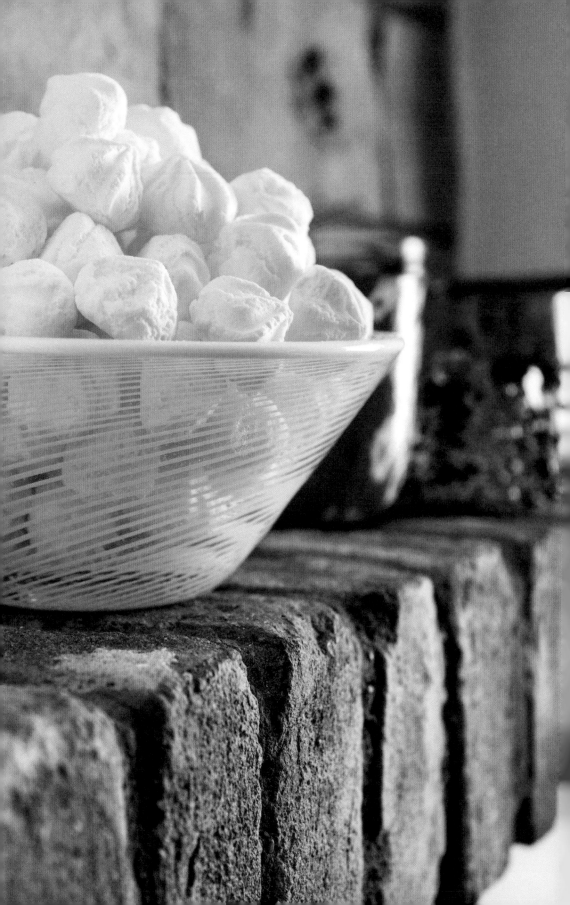

Spumiglie

Spumiglie

Sono meringhe vaporose, le spumiglie, e bianche,
 come vestite a festa.
Come la laguna che ti corre incontro dai finestrini
 del treno.
Come il cielo, quando liquido si scioglie giù.

Purissime.
Sono nembi di pensieri originati dall'aria, o giù di lì.
Eteree come spose.
E rumorose.
Come il primo pensiero di un giorno nuovo.

*Spumiglie are fluffy meringues, white as if dressed
 up for a party.
Like the lagoon that runs to meet you from the train
 windows.
Like the sky, when it turns liquid, melts and falls.*

*Pure.
Clouds of thoughts arising from the air, or thereabouts.
Ethereal as brides.
And crunchy.
Like the first thought of a new day.*

Spumiglie

Spumiglie

Ingredienti
150 gr albumi
150 gr zucchero semolato
150 gr zucchero a velo

Versare gli albumi nella ciotola dello sbattitore cominciando a farli schiumare con la frusta, a bassa velocità.

Poco alla volta aggiungere lo zucchero semolato aumentando gradualmente la velocità della frusta. Quando il composto sarà ben montato, aggiungere lo zucchero a velo setacciato in più riprese, incorporandolo con una spatola con movimenti delicati ma decisi, dal basso verso l'alto, per non farlo smontare.

Su una placca rivestita di carta da forno, formare le meringhe con l'aiuto di un sac à poche con bocchetta liscia o rigata, o di un cucchiaio e un dito pulito, e cuocere a seconda della dimensione. Orientativamente infornare a 120 °C per 50 minuti circa, poi alzare la temperatura del forno a 130 °C e cuocere ancora per 20 minuti mantenendo lo sportello del forno socchiuso con un cucchiaio di legno o un canovaccio arrotolato.

A piacere, prima di infornare, si possono spolverare le spumiglie con granella di mandorle, amaretti sbriciolati, cacao in polvere o cioccolato fondente grattugiato.

Una golosa variante chiamata *Baci in gondola* prevede di intingere il fondo di una spumiglia nel cioccolato fondente fuso, attaccarne un'altra dal lato opposto e farle asciugare così contrapposte, ché si bacino dolcemente.

Ingredients

150 g (5 oz) egg whites
150 g (5 oz) caster sugar
150 g (5 oz) icing sugar

Pour the egg whites into the mixer bowl and whisk them at low speed.

Add the sugar a little at a time, gradually increasing the speed of the whisk. When the mixture is fluffy, add the sifted powdered sugar in several doses, blending it in, using a spatula gently but firmly, stirring it from the bottom up, so it doesn't lose its fluffiness.

On a plate lined with baking paper, form the meringues with the help of a pastry bag with a flat or piping nozzle, or using a spoon and a clean finger. Cook times depend on the size. As a guide, bake at 120° C (250° F) for 50 minutes, then raise the oven temperature to 130° C (275° F) and bake for a further 20 minutes while keeping the oven door slightly open with a wooden spoon or rolled cloth.

If desired, before baking, you can sprinkle the spumiglie with chopped almonds, amaretti, cocoa powder or grated dark chocolate.

To make a delicious variant called Baci in gondola, dip the bottom of a spumiglia in melted dark chocolate and join another to the other side and let them dry like that, as if kissing each other sweetly.

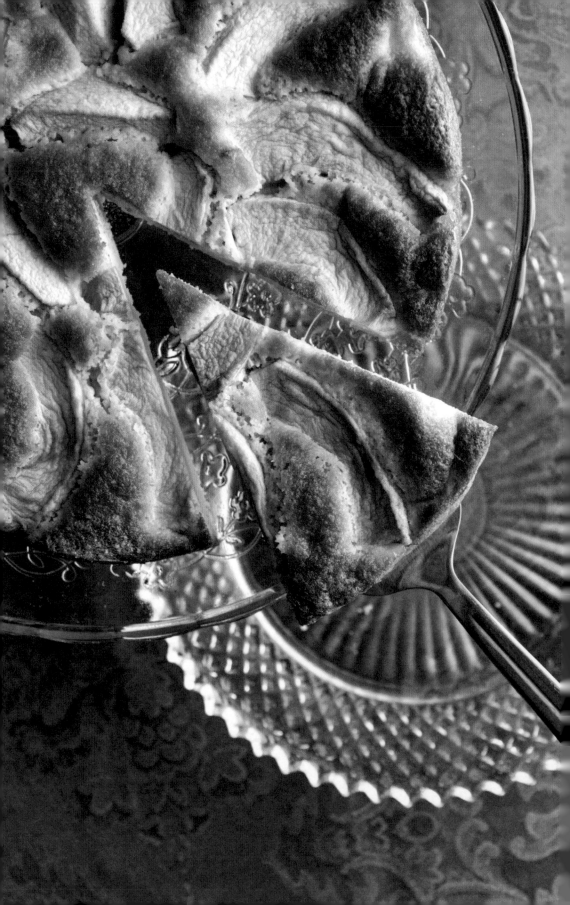

Torta de pomi
Torta de pomi

Ingredienti
3 mele a polpa soda
200 gr farina 00
200 gr zucchero
110 gr burro fuso
2 uova
2 limoni
16 gr lievito
un pizzico di sale

Ingredients
3 apples with firm flesh
200 g (7 oz) plain flour
200 g (7 oz) sugar
110 g (4 oz) melted butter
2 eggs
2 lemons
16 g (½ oz) yeast
pinch of salt

Sbucciare le mele, tagliarle a fettine sottili e irrorarle con il succo dei limoni. Aggiungere il sale e la scorza grattugiata dei limoni.
Sbattere le uova intere con quasi tutto lo zucchero, lasciandone da parte un paio di cucchiai per la finitura, unire il burro fuso e poi la farina setacciata col lievito.
In ultimo aggiungere all'impasto le mele e amalgamare bene.
Preparare una teglia passando burro e pangrattato.
Versare il composto, spolverare la superficie con lo zucchero rimasto e infornare a 170 °C fino a cottura.

Peel the apples, cut them into thin slices and sprinkle with the lemon juice. Add the salt and grated zest of the lemons.
Whisk the eggs with almost all the sugar, keeping a few spoonfuls to finish with. Add the melted butter and then the flour sifted with baking powder.
Finally add the apples to the mixture and stir well together.
Prepare a baking sheet by smearing butter and breadcrumbs over it.
Pour over the mixture, sprinkle the surface with the remaining sugar and bake at 170° C (325° F) until done.

Torta russa
Russian cake

Ingredienti
Per la pasta sfoglia
Per il primo impasto:
250 gr burro
325 gr zucchero
150 gr tuorli d'uovo

Per il secondo impasto:
425 gr mandorle
375 gr zucchero
125 gr farina 00

Per il terzo impasto:
250 gr albumi
50 gr zucchero

Ingredients
For the pastry
For the first mixture:
250 g (8¾ oz) butter
325 g (11½ oz) sugar
150 g (5 oz) egg yolks

For the second mixture:
425 g (15 oz) almonds
375 grams (13 oz) sugar
125 g (4½ oz) plain 00 flour

For the third mixture:
250 g (8¾ oz) egg whites
50 g (1¾ oz) sugar

Primo impasto. Nella planetaria far montare il burro morbido con lo zucchero, quindi unire i tuorli, pochi per volta, e amalgamare bene.

Secondo impasto. Tritare finemente le mandorle e aggiungervi lo zucchero semolato e la farina setacciata.

Terzo impasto. Far schiumare leggermente gli albumi, aggiungere lo zucchero e montare a neve.
Unire delicatamente la montata di tuorli e quella di albumi, aggiungendo poi l'impasto di mandorle.
Foderare il fondo e i bordi di una teglia circolare con la pasta sfoglia.
Riempire il guscio di pasta frolla per circa due terzi e infornare la torta a 180 °C per 75 minuti circa.

First mixture. In the planetary mixer whip the softened butter with the sugar, then add the egg yolks, a few at a time, and mix well.

Second mixture. Finely chop the almonds and add the sugar and the flour.

Third mixture. Whip the egg whites lightly till fluffy, add the sugar and beat until stiff.
Gently fold together the whipped egg yolks and the egg whites, then add the almond mixture.
Line the bottom and sides of a circular pan with the pastry dough.
Fill the shell of short pastry until it is about two-thirds full and bake the cake at 180° C (350° F) for about 75 minutes.

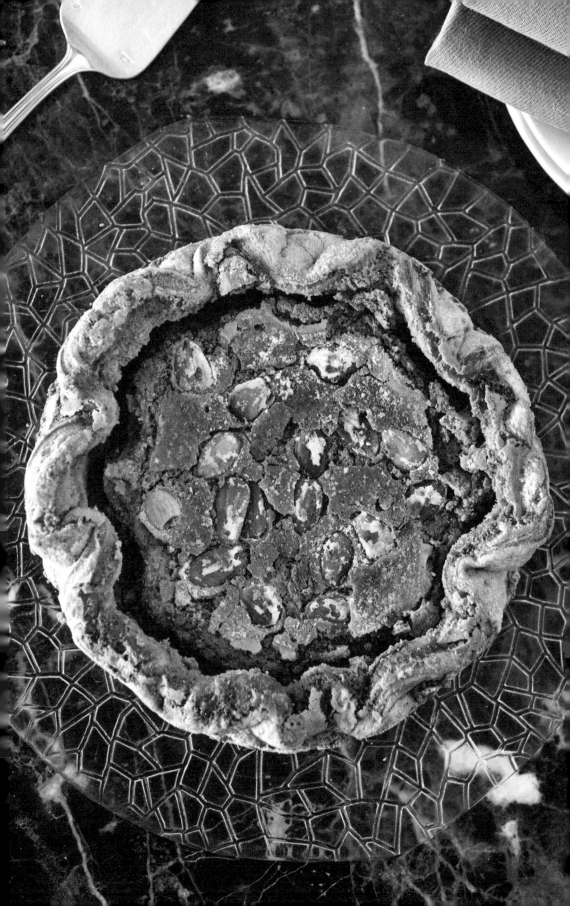

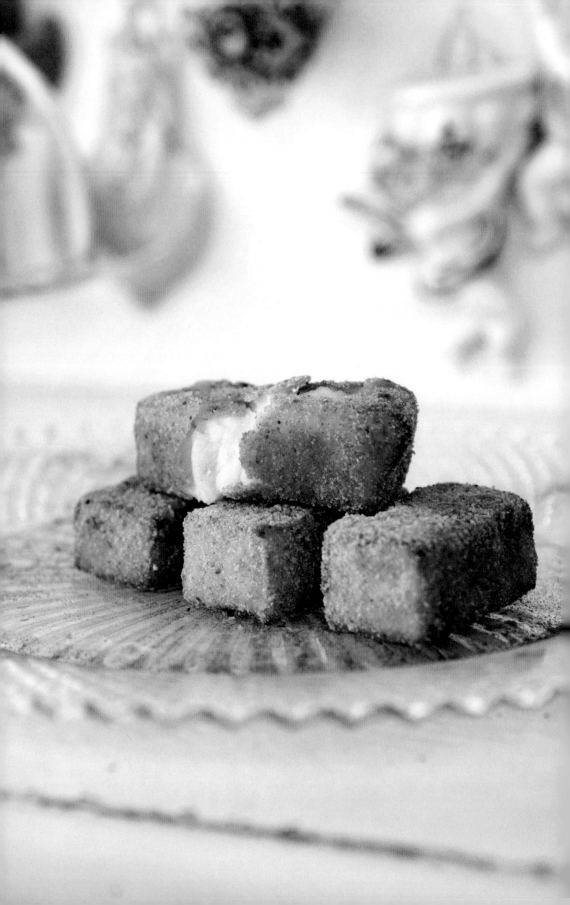

Crema fritta

Fried cream

Tardo pomeriggio di un giorno d'autunno.
Primi decenni del secolo scorso.
Campagne venete, l'interno di una casa modesta.
Grande tavolo da pranzo affollato di mani impazienti.
Attesa nell'aria.

È un dolce di antica tradizione popolare e di poca spesa,
la crema fritta, che richiede una preparazione semplice.
Si cucinava nel periodo compreso tra Natale e Carnevale,
quando lo zucchero era un lusso per pochi e nelle case
scarseggiava anche la farina. Si portava a cottura una
crema pasticciera piuttosto sostenuta, la si versava in
grandi piatti rotondi mentre i bambini aspettavano che
freddasse. Poi la si serviva così, semplicemente, senza
frittura, con una spolverata di zucchero, ed era subito
festa.
Oppure la preparavano i lattai e i fornai stendendo la
crema in uno strato piuttosto alto e tagliandola in grosse
losanghe. Si compravano pronte da friggere e mangiare
a conclusione di un pasto, nelle classi povere e piccolo
borghesi, per ingannare lo stomaco ancora affamato
dopo un piatto di sola zuppa o una minestra.
Oggi la si trova tutto l'anno nelle vecchie friggitorie e
ogni tanto, se si è fortunati, anche nei bacari, accanto
a un *cicheto* e un'*ombretta de vin*.

The late afternoon of an autumn day.
In the first years of the last century.
The Venetian countryside, the interior of a modest home.
A big dining table crowded with eager hands.
Expectation in the air.

This dessert has an old popular tradition behind it. It comes cheap and it's easy to make: panna fritta or fried cream.
It is made in the period between Christmas and Carnival, when sugar was a luxury for the few and even flour was scarce. They would heat up a fairly dense crème pâtissière and pour it into large round plate while the children waited for it to cool. Then it would be served like that, quite simply, without frying, with a sprinkling of sugar, and at once it created a festive air.
Or else the milk shops and bakeries would make it by spreading the cream in a deep layer and cutting it into large lozenges. These could be bought ready to be fried and eaten at the end of a meal, among the less well off, to comfort the stomach, still hungry after a thin dish of gruel or soup.
Today it is found throughout the year in the old fried food shops and sometimes, if you are lucky, even in the bacari, *together with a shot of spirits or a drop of wine.*

Crema fritta
Fried cream

Ingredienti
1 lt latte
200 gr farina 00
50 gr amido di mais
200 gr zucchero
8 uova
1 pizzico di sale
la buccia di un limone
1 baccello di vaniglia
pangrattato
olio per friggere

Ingredients
1 liter milk
200 g (7 oz) flour 00
50 g (1¾ oz) corn starch
200 g (7 oz) sugar
8 eggs
1 pinch of salt
zest of one lemon
1 vanilla pod
bread crumbs
oil for frying

In una pentola versare il latte con il sale, la buccia del limone e i semi più il baccello di vaniglia.

A parte rompere i tuorli, unire lo zucchero con una frusta, senza incorporare aria, quindi le polveri.

Appena il latte ha raggiunto il bollore, versarne un terzo sul composto di tuorli, quindi riportare tutto sul fuoco e fare bollire, sempre mescolando, per 3 o 4 minuti, finché la crema sarà ben rappresa. Allontanare la pentola dal fuoco ed eliminare la buccia di limone e il baccello di vaniglia.

Versare la crema su un piano di marmo leggermente unto d'olio, stenderla in uno strato ben compatto e, una volta freddata, tagliarla in rombi.

Passare i rombi nell'albume leggermente sbattuto, poi nel pangrattato, quindi friggerli in olio bollente e tamponarli con carta assorbente.

Servirli caldi, o freddi: si mangiano lo stesso.

Pour the milk with the salt, lemon zest and vanilla bean seeds into a saucepan.

Separately, break the yolks, stir in the sugar with a whisk, without letting air into the mixture, then the flour and corn starch.

As soon as the milk begins to simmer, add a third of the egg yolk mixture, then replace the pan on the heat and simmer, stirring steadily, for 3 to 4 minutes, until the cream is nice and thick. Remove the pan from the heat, discard the lemon zest and vanilla pod.

Pour the cream onto a marble surface lightly oiled, roll it into a very compact layer and, once it is cold, cut it into diamond shapes.

Dip the shapes in the egg whites lightly beaten, then in the bread crumbs, then fry them in hot oil and pat dry with paper towels.

Serve hot or cold: they're good either way.

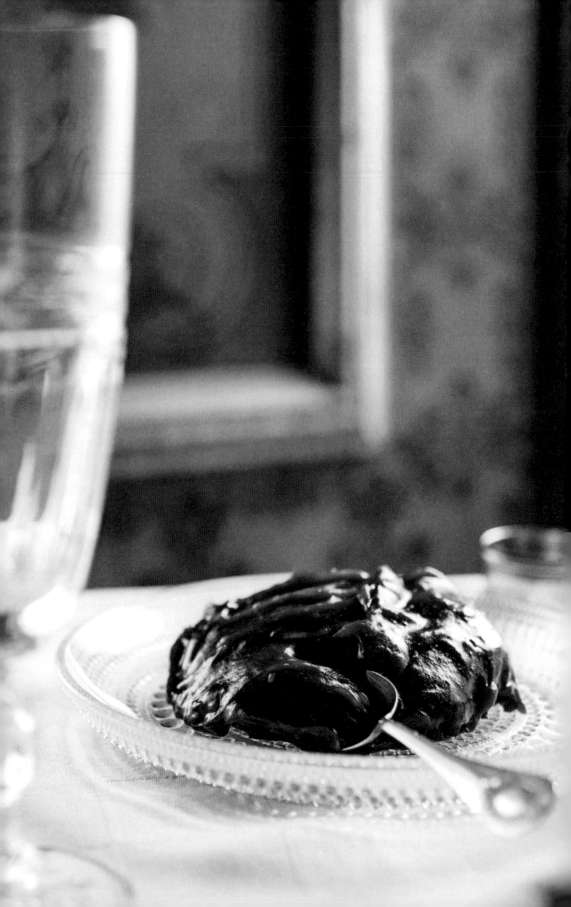

Sugoli

Sugoli

Ingredienti

1 lt di mosto oppure l'uva
 fragola necessaria per
 ottenere 1 lt di succo
 (2.5 kg circa)
80 gr farina
40 gr zucchero (il doppio se
 si usa un altro tipo d'uva)

Ingredients

*1 liter (1.75 pints) grape must
 or the quantity of Isabella
 grapes needed to produce
 1 liter (1.75 pints) of juice
 (2.5 kg. 5 lb 8 oz)*
80 g (2¾ oz) flour
*40 g (1½ oz) sugar (twice as
 much if you use another
 kind of grape)*

Se si procede col mosto, saltare la parte relativa alla
 preparazione del succo d'uva.
Lavare bene i grappoli e sgranarli. Versare gli acini
in una pentola e farli cuocere per 15 minuti circa,
 quindi schiacciarli con uno schiacciapatate.
Filtrare il succo così ottenuto per eliminare bucce e semi.
Sciogliere bene la farina in poco succo d'uva (o mosto), quindi
 aggiungere il succo o mosto restante e tutto lo zucchero
 e trasferire sul fuoco. Portare su una fiamma bassa e
 cuocere per un quarto d'ora circa dall'inizio del bollore,
 sempre mescolando.
Versare i sugoli in coppette singole, lasciarli freddare
 e trasferirli in frigorifero per 3-4 ore prima di consumarli
 freddi.

*If you are using grape must, skip the instructions for
 preparing the grape juice.*
*Wash and seed the grapes. Put the berries in a saucepan
 and cook for 15 minutes, then mash with a potato masher.*
Strain the juice from the skins and seeds.
*Dissolve the flour in a little grape juice (or must), then add
 the juice or must and remaining sugar and put everything
 on the cooker. On a low heat, cook for a quarter of an hour
 from when it starts to simmer, stirring steadily.*
*Pour the sugoli into individual cups. Let the portions cool and
 place them in the refrigerator for 3-4 hours before eating
 them cold.*

Torta ciosota

Torta ciosota

È una specialità di Chioggia, un dolce di origine contadina
 d'invenzione piuttosto recente. Nasce dalla volontà
 di celebrare due dei prodotti più noti del suo territorio,
 la carota e il celebre *radicio de Ciosa*, detto anche rosa
 di Chioggia per la sua forma rotonda e compatta che
 ricorda e omaggia il più bello tra tutti i fiori.

Il risultato è un dolce da credenza piuttosto semplice
 da realizzare, ma quasi impossibile da dimenticare.
Una rosa senza spine.
Un dolce piuttosto amaro.
Un ossimoro incredibilmente logico.

*This is a specialty of Chioggia, a rustic cake invented fairly
 recently. It was devised from the urge to celebrate two
 of the region's best known products, the carrot and the
 famous local* radicchio, *known as* radicio de Ciosa, *also
 called the rose of Chioggia for its round compact shape,
 which evokes and pays tribute to the most beautiful of
 all flowers.*

*The result is a sideboard cake, easy to make but almost
 impossible to forget.*
A rose without thorns.
A rather bitter sweet.
An incredibly logical oxymoron.

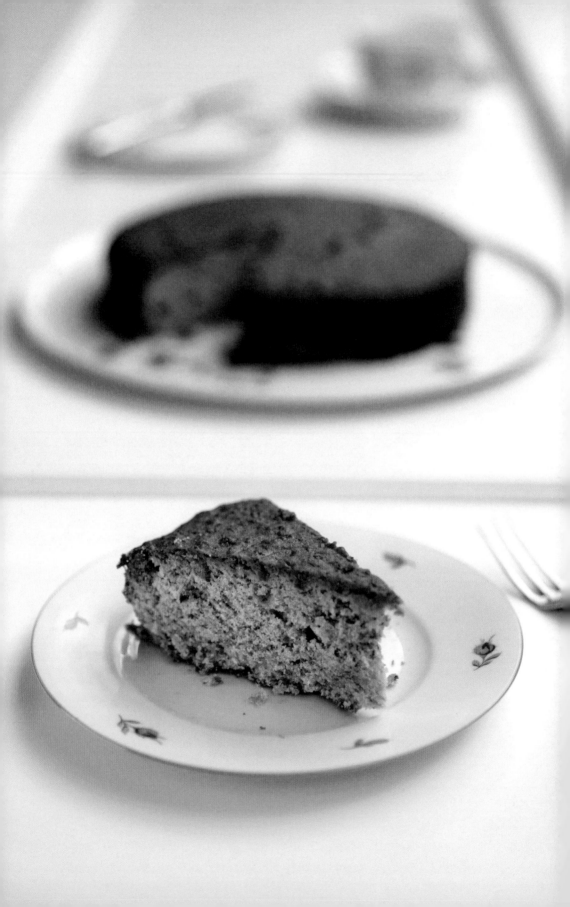

Torta ciosota

Torta ciosota

Ingredienti

300 gr farina 00
200 gr burro
250 gr zucchero a velo
250 radicchio di Chioggia Igp
200 gr uova
100 gr biscotti secchi tritati
75 gr carote
50 gr nocciole
25 gr mandorle
15 gr miele d'acacia
15 gr sale
1 bacca vaniglia

Nella planetaria montare il burro morbido con lo zucchero
a velo fino a ottenere una crema soffice.
Poi aggiungere nell'ordine le uova con il sale e i semi di una
bacca di vaniglia, incorporandole poco per volta, la farina
setacciata, il radicchio lavato e strizzato, le carote pelate
e grattugiate grossolanamente, i biscotti secchi, la frutta
secca tritata e il miele.
Cuocere per 45 minuti a 180 °C, poi ancora 15 minuti
con lo sportello del forno leggermente aperto.

Ingredients

300 g (10½ oz) 00 flour
200 g (7 oz) butter
250 g (8¾ oz) icing sugar
250 g (8¾ oz) radicchio
di Chioggia PGI
200 g (7 oz) eggs
100 g (3½ oz) crumbled
dry cookies
75 g (2½ oz) carrots
50 g (1¾ oz) hazelnuts
25 g (¾ oz) almonds
15 g (½ oz) acacia honey
15 g (½ oz) salt
1 vanilla pod

In the planetary mixer whip the softened butter with
the sugar until it is creamy and fluffy.
Then add in this order: the eggs with the salt and the seeds
of the vanilla bean, mixing them together little by little,
the flour, the radicchio washed and squeezed dry, the
carrots peeled and coarsely grated, the crumbled cookies,
chopped nuts and honey.
Bake for 45 minutes at 180° C (350° F), then another
15 minutes with the oven door slightly open.

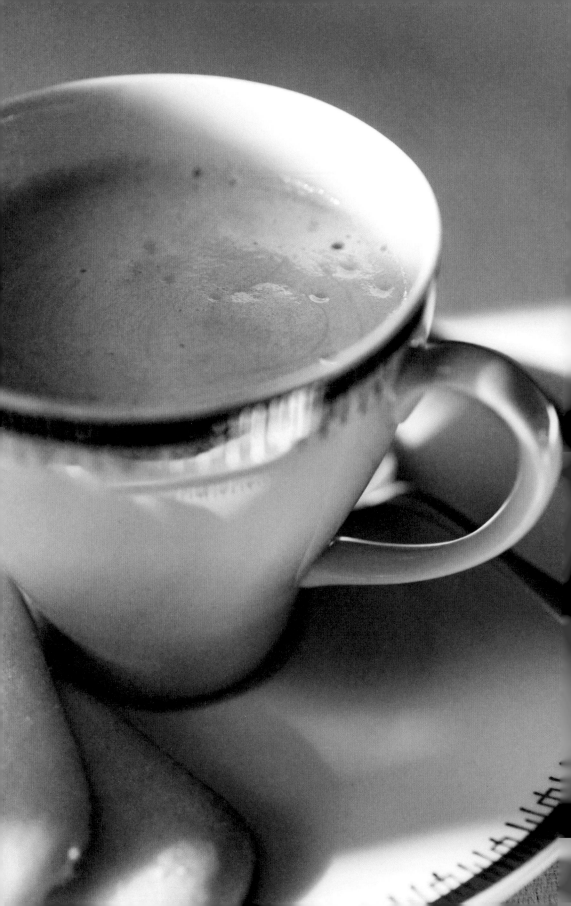

Zabaione

Zabaione

Ingredienti
85 gr tuorli
80 gr zucchero semolato
170 gr marsala o altro
 vino dolce

Ingredients
85 g (3 oz) egg yolks
80 g (2¾ oz) caster sugar
170 g (6 oz) marsala or
 other sweet wine

Mettere una casseruola sul fuoco con un po' d'acqua.
In una bastardella unire i tuorli con lo zucchero e il marsala
 o un altro vino e montare appena con una frusta fuori dal
 fuoco. Portare la bastardella sul bagnomaria e continuare
 a montare, facendo attenzione a non cuocere l'uovo.
Quando la salsa comincia ad addensarsi, allontanare dal
 fuoco e montarla un po' fuori dalla fiamma, poi portarla
 di nuovo sul fuoco, sempre mescolando.
Alternare questi passaggi per 7-8 minuti, fino a ottenere
 la densità desiderata.

Put a saucepan on the stove with a little water.
In an egg-white bowl combine the egg yolks, sugar and
 Marsala or other wine and whisk lightly, without heating
 them. Place the bowl in the bain-marie and keep whisking,
 being careful not to let the egg cook.
When the mixture starts to thicken, remove it from the heat
 and whisk, then replace it on the heat, stirring steadily.
Alternate these steps for 7-8 minutes, until you get the
 desired thickness.

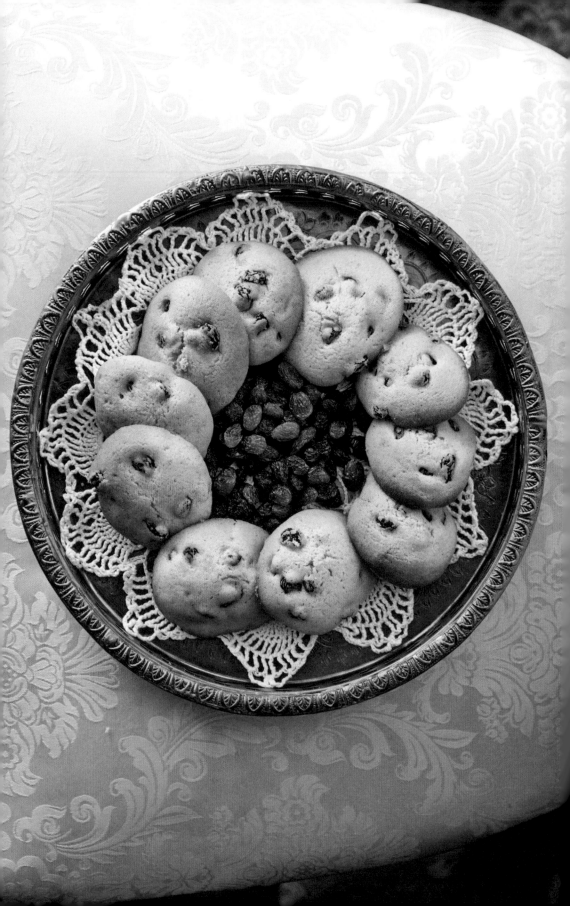

Zaleti

Zaleti

I zaeti, o *xaeti* come si dice in dialetto, sono tra i biscotti
più tipici della tradizione veneta. Goldoni li cita nel 1751
all'interno della commedia *La buona moglie*, come esempio
di prodotto economico, da intingere nel vino, attestandone
così l'origine popolare e contadina.

Beatrice: *Ma che vi sia l'uva fresca di Bologna.*
Brighella: *Se ghe piase la uva, per spender manco,*
ghe porterò un per de zaletti col zebibo.

Inconfondibili per la forma ovale e un po' appuntita,
la loro produzione era inizialmente legata al Carnevale,
ma oggi vengono consumati indifferentemente durante
tutto il corso dell'anno. Il nome deriva dal colore giallo
che assumono durante la cottura, in veneto *zalo*, zaleto
appunto, e dichiarano le loro umili origini con la presenza
nell'impasto di farina di mais in quantità variabili.
Tradizione vuole che i loro natali siano da ricondurre a
Belluno, o a qualche zona altrettanto povera del Friuli,
dove l'introduzione del mais nel Seicento migliorò
notevolmente la qualità dell'alimentazione per gli abitanti.
La farina prodotta in quelle zone – di pregio perché
realizzata con mulini ad acqua che garantivano una grana
più fine rispetto agli altri tipi di mulino – era utilizzata
per confezionare questi biscotti che venivano poi portati
a Venezia e venduti dai venditori ambulanti di casa in casa,
o per le strade.

Si può serenamente affermare che ogni famiglia veneta
custodisca la sua peculiare ricetta di *xaeti*, che cambia
aumentando o diminuendo questo o quell'ingrediente,
o aggiungendo pinoli all'impasto. C'è chi raddoppia il
quantitativo di farina gialla rispetto a quella bianca, chi
utilizza la semola al posto della farina di grano tenero
e chi adotta alcune varianti anche nel procedimento.
Tutti però, proprio tutti, amano mangiarli allo stesso modo.
Mogiati bene in un bicchierino di vino dolce.
Fino a bagnarsi la punta delle dita, e un po' più in là.

Zaleti, or xaeti *as they are called in the local dialect, are the most traditional Venetian cookies. Goldoni mentions them in his 1751 comedy of "La Buona Moglie" (The Good Wife) as an example of cheap cookies for dipping in wine, revealing their popular and peasant origin.*

Beatrice: There should be fresh grapes of Bologna.
Brighella: If you like grapes, to spend less, I'll bring you some with zaletti and muscat wine.

Unmistakable for their oval, slightly pointy shape, they were originally associated with Carnival, but today are eaten all year round. The name comes from the yellow they acquire while baking, which in Venetian dialect is zalo *or* zaleto. *This reveals their humble origins, as they contain corn flour in varying amounts.*
Tradition has it that they come from Belluno, or some equally poor area of Friuli, where the introduction of corn in the seventeenth century greatly improved the quality of food for the inhabitants. The flour produced in those areas – prized because it was ground by water mills that ensured a finer grain than other types of mill – was used to make these cookies, which were then taken to Venice and sold by peddlers from house to house, or in the streets.

Every Venetian family keeps its own special recipe for xaeti, *which changes by putting in more or less of one ingredient or another, or adding pine nuts to the dough. Some people double the measure of corn meal to wheat flour, some use semolina flour instead of wheat flour and there are all sorts of other variations in the way it's made.*
But everyone, absolutely everyone, loves to eat them in the same way. Dunking them in a small glass of sweet wine, until they wet their fingertips and even a little more.

Zaleti

Zaleti

Ingredienti

300 gr farina 00
225 gr farina gialla fumetto
200 gr burro
150 gr zucchero a velo
150 gr uvetta
2 uova
15 gr lievito chimico
un pizzico di sale
la scorza grattugiata
 di un limone
i semi di mezzo baccello
 di vaniglia

Ingredients

300 g (10½ oz) plain flour
225 g (7 ½ oz) yellow
 cornmeal
200 g (7 oz) butter
150 g (5 oz) icing sugar
150 g (5 oz) raisins
2 eggs
15 grams (½ oz) baking
 powder
pinch of salt
grated zest of one lemon
seeds of half a vanilla

In una ciotola sbattere appena le uova col sale.
Nella planetaria, con la foglia, o sul banco da lavoro con
 le mani, lavorare il burro ammorbidito con lo zucchero,
 i semi del baccello di vaniglia e la scorza di limone
 grattugiata. Unire le uova poco alla volta fino a ottenere
 un impasto omogeneo.
Aggiungere la farina setacciata col lievito, poi la farina gialla
 e lavorare col gancio impastatore o ancora con le mani.
 In ultimo, aggiungere l'uvetta.
Creare dei cilindri di impasto, tagliare dei pezzetti regolari
 e lavorarli con le mani per conferire la caratteristica forma
 ovoidale.
Adagiare i biscotti su una teglia foderata con carta da forno
 e cuocere a 180 °C fino a colorazione, per 15-20 minuti
 circa. Servirli tiepidi o freddi.

In a bowl beat the eggs lightly with the salt.
In the planetary mixer, using the egg beater, or on the
 worktop with your hands, mix the butter with the sugar,
 vanilla seeds and lemon zest. Add the eggs a little at a
 time until the dough is smooth.
Add the sifted flour with baking powder, cornmeal,
 and then knead with the dough hook or by hand.
 Finally add the raisins.
Roll the dough into a cylinder, cut it into regular pieces
 and form them with your hands into the characteristic
 ovoid shape.
Arrange the cookies on a baking sheet lined with parchment
 paper and bake at 180° C (350° F) until they are golden,
 for 15-20 minutes. Serve warm or cold.

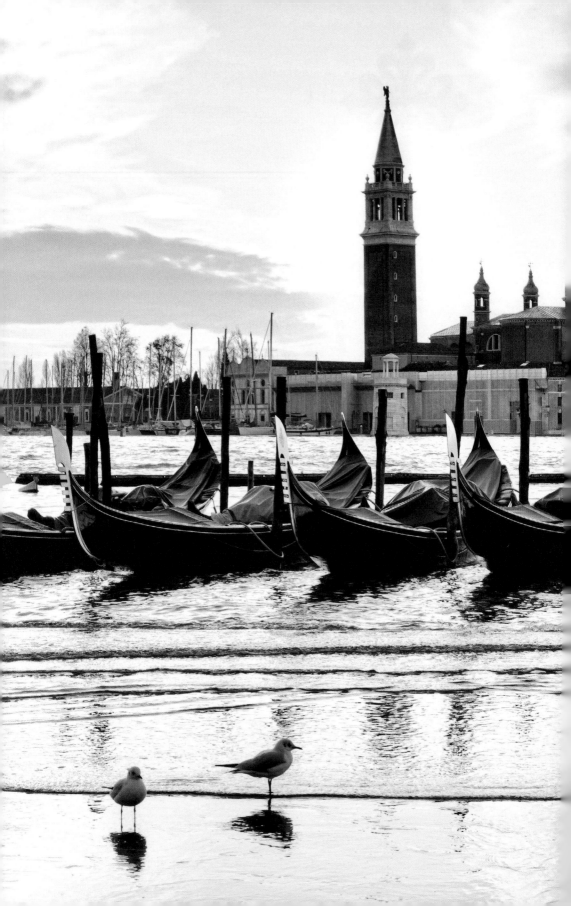

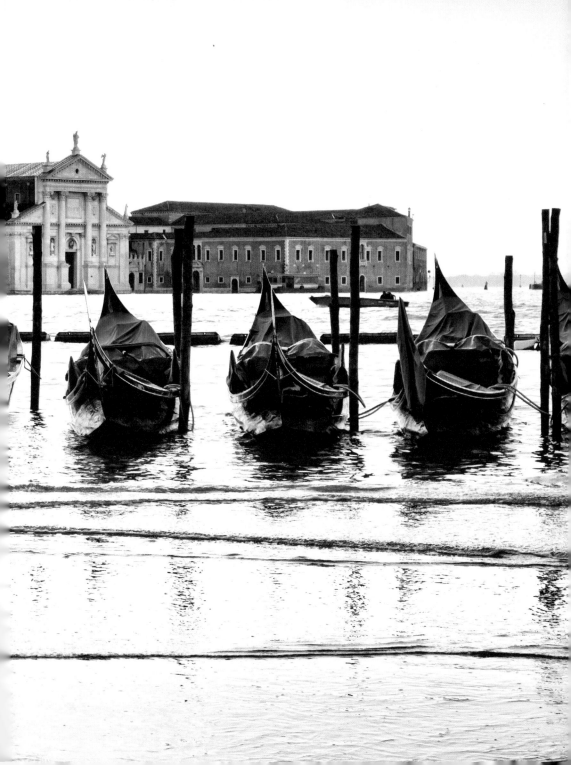

Noce del Santo

Noce del Santo

"Assai più vi piaccia essere amati che temuti:
l'amore rende dolci le cose aspre e leggere le cose pesanti."

Così diceva Sant'Antonio.
Il saggio, caritatevole, sapiente Antonio.
Umile con gli umili e inflessibile con se stesso, così parlava
 durante le sue predicazioni.
E in queste parole si trovano insieme il segno più forte
 del suo insegnamento, la sua eredità umana e spirituale,
 e il significato ultimo di questo dolce.

La Noce del Santo, che porta la firma dei pasticcieri
 e detenuti dell'Officina Giotto della Casa di Reclusione
 Due Palazzi di Padova, è molto più del felice risultato
 di una ricetta ben bilanciata.

È un momento di rinascita.
Un atto di fede.
Un gesto d'amore, nato con il duplice obiettivo di celebrare
 il perpetuarsi di un rapporto antico, quello tra Sant'Antonio
 e i carcerati, e di fornire a pellegrini, turisti e semplici
 golosi un prodotto semanticamente pregno e storicamente
 attendibile da portare a casa dopo la visita a Padova e alla
 sua basilica.

Risale al 1231 la prima manifestazione di attenzione al
 carcere da parte di Antonio, quando chiese e ottenne
 dal comune patavino di modificare gli Statuti vigenti per
 liberare le vittime dell'usura dalla pena della detenzione.
 Nel 2008 poi, per la prima volta, le reliquie del santo
 hanno varcato le soglie della casa di reclusione e hanno
 fatto visita ai detenuti, cella per cella, in un momento di
 grande commozione umana e religiosa. La risposta a questa
 dimostrazione d'amore è arrivata, dolce e puntuale, da
 parte dei carcerati che, con i pasticcieri e i frati, ciascuno
 secondo le proprie competenze e possibilità, hanno studiato
 a lungo ricette e notizie storiche fino a mettere a punto un
 omaggio al noce, l'albero prediletto da Antonio, sul quale
 il santo fece costruire la sua cella a Camposampiero.
Il risultato è un lievitato a base di noci, nocciole e mandorle,
 esaltate dai profumi del miele, capace di comprendere in
 un solo boccone gli ingredienti del modello alimentare del
 tempo, basato sul consumo della frutta secca, e del nuovo
 regime, con l'introduzione della farina integrale
 di frumento.

Ci sono dolci che raccontano delle storie.
 Storie antiche, fatte di ricordi e suggestioni.
 Di grandi uomini e nobili gesta.
 Di successo immediato e vittoria riconosciuta.

E dolci completamente diversi.
 Confezionati dalle mani di uomini con percorsi ordinari.
 Percorsi di vita a ostacoli che, a volte, portano a deviare,
 e a cadere. A incontrare il buio, la paura, l'umiliazione,
 e a farlo da soli.
Poi bisogna fermarsi, altro non è dato fare.

Sono questi lunghi periodi che fanno la differenza,
 e il modo che troviamo per non sprecarli.
 Per imparare un mestiere da portare alla luce del sole.
 Per ritrovare la strada.
 E alzarsi in piedi, con la schiena diritta e le spalle larghe.

Ci sono dolci che ereditano belle storie da raccontare.
 Altri, invece, che sono capaci di costruirle.

*"You should enjoy being loved much more than being feared:
love makes sour things sweet and heavy things light".*

So said St. Anthony.
The wise, compassionate and learned Anthony.
Humble with the humble and severe with himself,
 this is how he spoke during his sermons.
And in these words are found the strongest sign of his
 teaching, his human and spiritual heritage, and the
 ultimate meaning of this cake.

This is the Noce del Santo *(St. Anthony's Walnut Cake),*
 made by the confectioners and convicts at the Officina
 Giotto of the Casa di Reclusione Due Palazzi in Padua.
 It is much more than the successful outcome of a finely
 balanced recipe.
It is a time of rebirth.
An act of faith.
A gesture of love, created with the twofold aim of celebrating
 the perpetuation of an ancient relationship, between

St. Anthony and prisoners, and to provide pilgrims, tourists
and gourmets with a simple product, semantically pregnant
and historically accurate, to take home after a visit to
Padua and its basilica.

St. Anthony first devoted his care to people in prison in 1231.
He requested and received permission from the city to
amend the statutes of Padua so as to free victims of usury
from the penalty of imprisonment. Then in 2008, for the
first time, the saint's relics were taken across the threshold
of the prison to visit the convicts, cell by cell, in an act of
profound human and religious feeling. This demonstration
of love found a response, sweet and rapid, from the
prisoners. Together with a group of confectioners and
friars, each according to their skills and abilities, studied
at length the recipes and other historical information to
develop a tribute to the walnut tree beloved of St. Anthony,
beneath which the saint built his cell in Camposampiero.
The result is a cake filled with walnuts, hazelnuts and
almonds, enriched by the aromas of honey. Each single
mouthful comprises the ingredients of the food model
of the time, based on the consumption of dried fruit, and
the new diet, with the introduction of whole wheat flour.

There are cakes that tell tales.
Old stories, rich in memories and associations.
Of great men and noble deeds.
Of immediate success and acknowledged victory.

And cakes that are completely different.
Made by men whose lives follow the accustomed path,
Or paths that lead them astray, so they fall,
Encountering the darkness, fear and humiliation alone.
Then they have to stop: no other way is open to them.

These long periods make the difference, and the ways
we find to make use of them.
To learn a trade to follow in the light of day.
To find the path again.
And stand up, with back straight and shoulders squared.

There are cakes that inherit fine stories and tell them.
But others are capable of creating them.

Noce del Santo

Noce del Santo

Ingredienti

Per il primo lievito:
30 gr lievito naturale
90 gr farina forte per lievitati
50 gr farina integrale macinata
 a pietra
40 gr zucchero semolato
50 gr burro
20 gr tuorlo d'uovo
15 gr uova sgusciate
50 ml acqua

Per l'impasto:
340 gr primo lievito
30 gr farina forte per lievitati
15 gr farina di noci
15 gr miele millefiori
30 gr zucchero grezzo di canna
30 gr burro
25 gr tuorlo d'uovo
30 gr noci tritate
25 ml acqua
un pizzico di sale

Per la glassa:
70 gr zucchero grezzo di canna
10 gr farina di nocciole
10 gr farina di mandorle
5 gr farina di mais fioretto
5 gr farina di riso
20 gr albume
30 gr mandorle a filetti
30 gr noci
15 gr nocciole
un filo di olio di semi
 di girasole
qualche mandorla sgusciata

Preparare il primo lievito impastando il lievito naturale con le farine e lo zucchero e aggiungendo l'acqua pian piano. Unire quindi a filo il tuorlo e le uova fino a ottenere un impasto liscio e asciutto, poi incorporare il burro a più riprese, mantenendo il composto sempre asciutto.

Fare lievitare per 12 ore o fin quando non sarà quadruplicato di volume.

Dopo la prima lievitazione, impastare il lievito con la farina di frumento, quindi versare il tuorlo lentamente a filo.

Aggiungere il miele, il sale e il burro morbido in più riprese, facendolo assorbire lentamente.

Quando l'impasto è ben asciutto, aggiungere lo zucchero di canna, poi la farina di noci e le noci frantumate.

Fare puntare l'impasto ottenuto per un'ora in un luogo caldo.

Pirlare l'impasto e riporlo nello stampo, quindi farlo lievitare ancora per 4 ore circa.

Preparare la glassa miscelando le farine con lo zucchero di canna, l'albume e l'olio e lasciare riposare il composto ottenuto per almeno 2 ore.

Tostare la frutta secca a 100 °C per circa 15 minuti.

Esporre all'aria il dolce lievitato per una decina di minuti affinché si formi una leggera pelle in superficie. Poi glassare il dolce con un sac à poche con bocchetta piatta e decorarlo cospargendovi le noci, le nocciole, le mandorle intere e quelle a filetti, quindi cuocere in forno a 170 °C per 30 minuti.

Estrarre il dolce dal forno e farlo riposare a testa in giù, o almeno su un lato, per 3 ore circa.

Ingredients

For the first leavening:
30 g (1 oz) starter dough
90 g (3 oz) strong flour
 for leavening
50 g (1¾ oz) stone-ground
 whole wheat flour
40 g (1½ oz) caster sugar
50 g (1¾ oz) butter
20 g (½ oz) egg yolk
15 g (½ oz) egg
50 g (1¾ oz) water

For the dough:
340 g (12 oz) first leaven
30 g (1 oz) strong flour
 for leavening
15 g (½ oz) walnut flour
15 g (½ oz) wildflower honey
30 g (1 oz) brown sugar
30 g (1 oz) butter
25 g (¾ oz) egg yolk
30 g (1 oz) chopped walnuts
25 g (¾ oz) water
pinch of salt

For the glaze:
70 grams (2½ oz) brown sugar
10 g (¼ oz) hazelnut flour
10 g (¼ oz) almond flour
5 g (½ tablespoon) corn flour
5 g (½ tablespoon) rice flour
20 g (½ oz) egg white
30 g (1 oz) chopped almonds
30 g (1 oz)r walnuts
15 g (½ oz) hazelnuts
trickle of sunflower oil
a few almond kernels

Prepare the first leavening by mixing the starter dough with
 flour and sugar and adding the water slowly. Slowly trickle
 in the yolk and the eggs until the dough is smooth and
 dry, then mix in the butter a little at a time, making sure
 to keep the mixture dry.
Let it rise for 12 hours or until it has quadrupled in volume.

After the first leavening, knead the yeast together
 with the wheat flour, then trickle in the yolk slowly.
Add the honey, salt and softened butter in stages, so
 it is absorbed slowly.
When the dough is nice and dry, add the brown sugar,
 then the hazelnut and almond flour and crushed walnuts.
Cover the dough with plastic film and leave it for an hour
 in a warm place.
Round the dough between your hands and place it
 in the mold, then let it rise again for about 4 hours.

Prepare the glaze by mixing the flour with brown sugar,
 egg white and oil and leave the mixture to rest for
 at least 2 hours.
Roast the dried fruit at 100° C (200° F) for about
 15 minutes.

Expose the leavened cake to the air for about ten minutes
 until it forms a light skin on the surface. Then ice the
 cake with a pastry bag with a flat nozzle and decorate it
 by sprinkling it with walnuts, hazelnuts, whole and sliced
 almonds. Finally bake at 170° C (325° F) for 30 minutes.
Take it from the oven and leave it to rest upside down,
 or at least on one side, for about 3 hours.

Dolci delle feste
Patisserie for special occasions

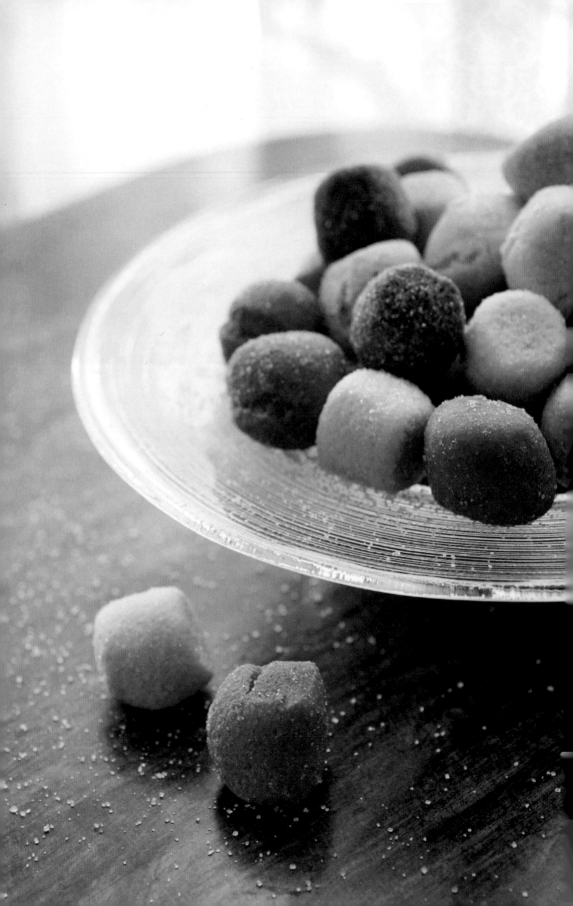

Favette dei morti
Favette dei morti

Ingredienti
80 gr pinoli
120 gr mandorle
400 gr zucchero
45 gr albume
un pizzico bicarbonato di sodio

Per finire:
un cucchiaino cacao in polvere
un cucchiaio alchermes
colorante alimentare verde q.b.

Ingredients
80 g (2¾ oz) pine nuts
120 g (4¼ oz) almonds
400 g (14 oz) sugar
45 g (1½ oz) egg white
pinch of sodium bicarbonate

To finish:
1 teaspoon cocoa powder
1 spoonful alchermes
green food coloring as desired

Versare i pinoli, le mandorle, lo zucchero e il bicarbonato
di sodio nel bicchiere del cutter e raffinare il tutto fino
ad avere una polvere molto fine. Aggiungere l'albume
un poco alla volta fino a ottenere un impasto omogeneo.
Suddividere l'impasto in quattro parti, lasciandone una
neutra, aggiungendo a una il cacao in polvere, all'altra
l'alchermes, alla terza il colorante verde.
Fare riposare l'impasto in frigorifero, coprendolo con
la pellicola a contatto.
Realizzare con l'impasto dei filoncini come per gli gnocchi
e ricavarne delle palline tutte della medesima dimensione.
Disporre le favette così ottenute su una teglia coperta di carta
da forno, quindi infornare a 140 °C per 20 minuti circa.

*Pour the pine nuts, almonds, sugar and baking soda in
the glass of the cutter and reduce them all to a very fine
powder. Add the egg white a little at a time until the
dough is smooth.*
*Divide the dough into four parts, leaving one plain, adding
cocoa powder to another, alchermes to another, and the
green dye to the last.*
*Let the dough rest in the refrigerator, covering it with
plastic wrap that comes into contact with it.*
*Then shape the dough into thin elongated forms as for
gnocchi and make them all in balls of the same size.*
*Place them on a baking sheet covered with parchment
paper, then bake at 140° C (275° F) for 20 minutes.*

Fugassa

Fugassa

Ingredienti

Per il primo lievito:
100 gr lievito naturale
95 gr zucchero semolato
200 gr farina forte per lievitati
125 gr tuorli
75 ml acqua a 30 °C
125 gr burro

Per il secondo impasto:
720 gr preimpasto
75 gr farina forte per lievitati
35 gr zucchero
50 gr burro
40 gr tuorli
6 gr sale
mezzo baccello di vaniglia

Per la glassa:
140 gr zucchero
40 gr amido di mais
10 gr farina di mais
15 gr fecola
60 gr farina di mandorle
50 gr albume
1 gr sale
4 gr olio di girasole

Per la finitura:
30 gr mandorle intere
30 gr zucchero in granella

Per il primo lievito. Impastare il lievito naturale con la farina e lo zucchero, aggiungendo l'acqua poco per volta. Unire il tuorlo a filo, fino a ottenere un impasto liscio e asciutto. Aggiungere quindi il burro a più riprese. L'impasto finale dovrà avere una temperatura di circa 26-28 °C.

Far lievitare l'impasto a 28 °C in un ambiente umido per almeno 12 ore o comunque fino alla quadruplicazione del volume iniziale.

Per il secondo impasto. Impastare il primo lievito con la farina per circa 20-25 minuti, fino a ottenere un impasto liscio e asciutto. Aggiungere lo zucchero avendo cura di farlo assorbire bene, poi i tuorli e il burro. Far lievitare l'impasto per 45-60 minuti a 30 °C.

Dividere l'impasto in pezzature da 500 gr o da 1 kg e pirlarlo, cioè arrotondarlo facendolo girare tra le mani o sul piano di lavoro fino a conferirgli una forma sferica regolare, porlo negli appositi stampi, quindi farlo lievitare a 28 °C in un ambiente umido per 4-6 ore o almeno fino alla triplicazione dell'impasto.

Per la glassa. Miscelare le farine e gli amidi con lo zucchero, l'albume e l'olio e fare riposare per almeno due ore. Glassare le fugasse con un sac à poche con bocchetta piatta e terminare cospargendola di mandorle intere e granella di zucchero.

Cuocere in forno a 160 °C per 35 minuti le fugasse da 500 gr, 55 minuti quelle da 1 kg. Estrarre le fugasse dal forno e fare riposare per almeno tre ore, possibilmente a testa in giù, altrimenti su un fianco.

Ingredients

For the first kneading:
100 g (3½ oz) yeast
95 g (3¼ oz) caster sugar
200 g (7 oz) strong flour
* for leavened*
125 g (4½ oz) egg yolks
75 ml (2/3 cup) water at
* 30° C (85° F)*
125 g (4½ oz) butter
For the second kneading:
720 g (26 oz) of the first
* mixture*
75 g (2½ oz) strong flour
* for leavening*
35 g (1 ¼ oz) sugar
50 g (3½ tablespoons) butter
40 g (1 ½ oz) egg yolks
6 g (1 teaspoon) salt
half a vanilla pod

For the frosting:
140 g (5 oz) sugar
40 g (1½ oz) maize starch
10 g (¼ oz) corn flour
15 g (½ oz) starch
60 g (2 oz) ground almonds
50 g (1 ¾ oz) egg white
4 g (1 teaspoonful) sunflower
* oil*
pinch of salt

For the finishing:
30 g (1 oz) almonds
30 g (1 oz) grain sugar

For the first kneading: mix the yeast with the flour and sugar, adding the water a little at a time. Trickle in the egg yolk until the dough is smooth and dry. Then gradually add the butter. The final mixture should have a temperature of about 26-28° C (80-82° F).
Let the dough rise at 28° C (82° F) in a moist setting for at least 12 hours, or until it is four times the initial volume.

For the second kneading. Knead the first dough with the flour for about 20-25 minutes, until the dough is smooth and dry. Add the sugar, making sure it is absorbed well, then the egg yolks and butter. Let the dough rise for 45-60 minutes at 30° C (85° F).
Divide the dough into portions of 500 g (17½ oz) or 1 kg (35 oz) and shape them into rounds between your hands or on the work surface to give them a regular spherical form. Then place them in the molds, and let them rise at 28° C (82° F) in a humid setting for 4-6 hours, or until the dough has grown three times as much.

For the icing. Mix the flour with the starches, sugar, egg white and oil and allow to rest for at least two hours. Ice the fugasse using a pastry bag with a flat spout and finish by sprinkling with whole almonds and grain sugar.

Bake the fugasse at 160° C (325° F), 35 minutes for the 500 g (17½ oz) portions or 55 minutes for the 1 kg (35 oz) portions. Remove them from the oven and allow them to rest for at least three hours, if possible upside down, or on their sides.

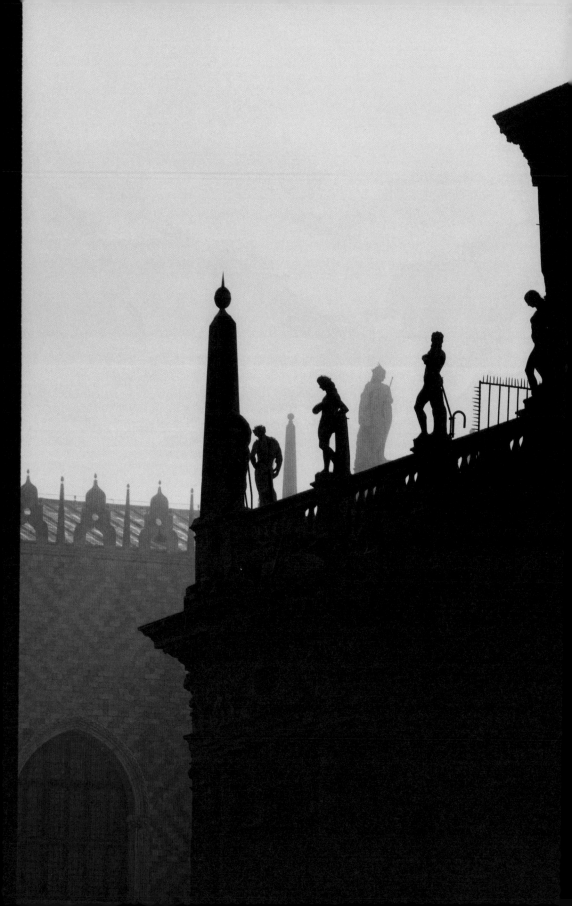

Caramei col steco
Candy Apples

Pianzé pianzé putei,
che la mama ve compra i caramei!

Così annunciavano a Venezia, nelle piazze e nei campielli
e in occasione dei molti mercati di città e di "terraferma",
gli uomini che venuti dal Cadore o dal Friuli vendevano
da banchetti improvvisati mele o pere caramellate,
infilate in bastoncini di legno.
Era gente di montagna che, in bicicletta per chilometri e
chilometri, con regolarità stagionale, portava in vendita
itinerante oggetti e strumenti di legno: mestoli, scodelle,
mattarelli e, insieme a questi, l'antico *mestier* di fare
i *caramei*.

Esiste poi una variante di antica tradizione veneziana,
realizzata con frutta fresca o secca anche mista, servita su
lunghi stecchi di legno o di ferro, che si mangiava nei giorni
di festa. Fino a qualche anno fa nel sestiere di Castello,
sulla Riva degli Schiavoni, si trovava ancora qualche
venditore di questi *caramei*, con una cassettina di legno
dal coperchio rialzabile sostenuta a girocollo, e dentro,
in bella vista, un gran numero di lucenti spiedini di frutta.
Per i bambini si acquistavano quelli con la frutta fresca e i
bastoncini di legno. Per i più grandi, invece, si compravano
quelli più golosi, con la frutta secca e lo stecco di ferro, che
richiedevano però una abilità specifica non indifferente:
bisognava mangiare la frutta facendola scendere con
la bocca "di traverso" verso la punta dello stecco, senza
aiutarsi con le mani, cercando contemporaneamente di
non farsi male col ferro o col caramello, per non venire
"declassati", la volta successiva, all'acquisto di *caramei*
per bambini.
Questo tipo di *stechi* si preparano ancora oggi durante
le principali festività religiose: per la Madonna della
Salute, il 21 novembre, a Natale, Carnevale, e a qualche
cena importante, nelle feste "laiche" per così dire, per la
possibilità di servirli disposti a raggiera, in una suggestiva
e luminosa scenografia ad effetto.

Girandole di sapori in una perpetua rifrazione d'immagini.
Eco di suoni amplificati da consistenze divergenti.
Un incanto senza fine per adulti e bambini di ogni età.

Cry, cry kiddies,
So mama will buy you some candy apples

This was the cry in the squares and streets of Venice, and at
the city's many markets and on the mainland, of the men
who came down from Cadore or Friuli and set up stalls
selling candy apples and pears on wooden sticks.
They came from the mountains, riding many kilometers on
their bicycles every autumn, as peddlers selling wooden
objects and implements: spoons, bowls, rolling pins and,
together with these, the ancient trade of making caramei.

There is also a variant of the ancient Venetian tradition, made
with fresh or dried fruit, and sometimes mixed, served on
long wooden or iron skewers, which was eaten at festivals.
Until a few years ago, on the Riva degli Schiavoni in the
Castello district, there still used to be some of these candy
apple sellers. Slung round their necks they had a wooden
box with a cover that tilted up to reveal a large number
of gleaming fruit skewers.
For little children parents would but the ones with the fresh
fruit and wooden sticks. But for older children with a
sweet tooth they would buy the ones with the dried fruit
and the iron skewers, because it called for a great deal of
skill to eat them: nibbling the fruit from the side to the tip
of the stick without helping themselves with their hands,
while still seeking to avoid being hurt by the skewer or the
candy and so being demoted by being compelled to eat the
younger children's caramei.
Stechi of this kind are still made for the most important
religious festivals: the Madonna della Salute on November 21,
Christmas, Carnival, and for some of the most important
occasions and festivities, where they are arranged in
radiating patterns, in picturesque settings to gleaming,
scenic effect.

Pinwheels of flavors in a perpetual refraction of images.
The echo of the sounds amplified by divergent textures.
An endless enchantment for adults and children of all ages.

Caramei col steco
Candy Apples

Ingredienti

Frutta fresca e secca
 a piacere, ad esempio:
 acini d'uva
 albicocche fresche o secche
 prugne secche disossate
 fichi secchi
 datteri disossati
 gherigli di noci
 mandorle
 nocciole
 arance
 cedri
 castagne arrosto
 ciliegie

Per il caramello:
zucchero
qualche goccia di succo
 di limone
lunghi stecchi di legno
 o di metallo

Mondare la frutta fresca prescelta. Infilarla negli spiedi
 insieme alla frutta secca, avendo cura di alternare colori,
 sapori e consistenze.
Preparare il caramello a secco: versare poco zucchero in un
 pentolino ben caldo, aspettare che cominci a sciogliersi
 e mescolare, quindi aggiungere ancora poco zucchero
 e ripetere l'operazione. Continuare così fino a esaurire
 lo zucchero e ottenere un bel colore biondo.
Aggiungere il succo di limone e trasferire il pentolino
 su un bagnomaria caldo che mantenga la temperatura.
Immergere rapidamente gli spiedini nel caramello, così
 che la frutta ne venga completamente rivestita, poi
 poggiarli su un ripiano di marmo appena unto con olio
 di semi o di mandorle.
Fare freddare prima di mangiare.

Ingredients

Fresh and dried fruit
 to taste, for example:
 grapes
 fresh or dried apricots
 seedless prunes
 dried figs
 seedless dates
 walnuts
 almonds
 hazelnuts
 oranges
 citrons
 roasted chestnuts
 cherries

For the candy:
sugar
a few drops of lemon juice
long wooden sticks or metal
 skewers

Trim the fresh fruit chosen. Thread it on the skewers along
 with the nuts, making sure to alternate colors, flavors and
 textures.
Prepare the candy: pour a little sugar into a small pan that
 has been well heated, wait until it starts to melt and mix,
 then add a little more sugar and repeat the operation.
 Continue this until you run out of sugar and it turns
 a fine clear color.
Add the lemon juice and put the saucepan in a heated
 bain-marie that will keep it hot.
Dip the skewers in the candy quickly, so that the fruit is
 completely covered, then place them on a marble shelf
 lightly covered with seed oil or almond oil.
Let them cool before eating.

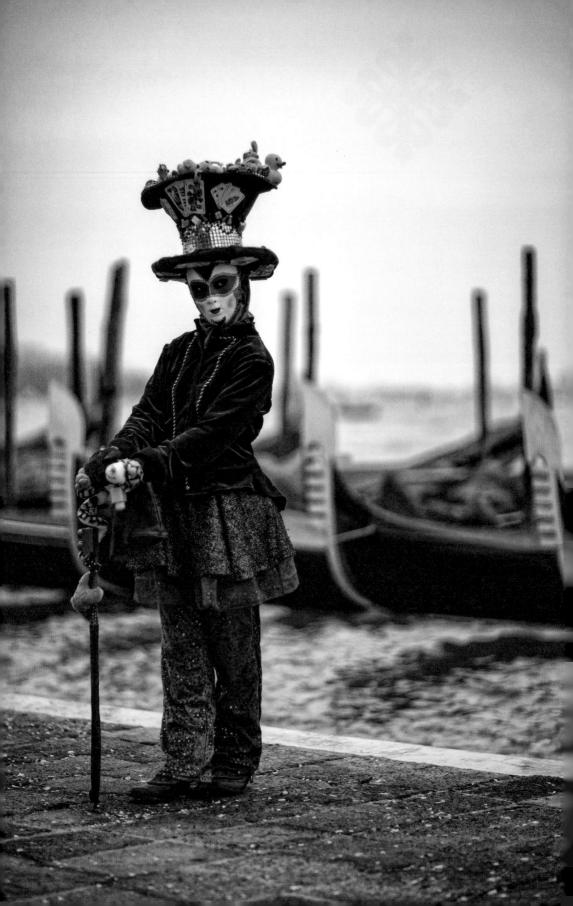

Fritole

Fritole

Il fotogramma di un paradiso perduto.

Una lunga notte che volge al termine.
Il riverbero della luna, ad accarezzare piano la laguna.
Uno sparuto gruppetto che si allontana da palazzo,
 ebbro e leggero, scivolando sul tempo ancora un po'.
Qualche ciocca fuori posto, sfuggita a un'acconciatura
 alta un paio di spanne.
Un respiro appena più regolare, ritrovato allentando
 le stringhe di serratissimi corsetti.
Sotto le maschere, fronti imperlate e intenzioni lascive.

Si muovono lenti, per calli e campielli.
Si separano appena, per poi ritrovarsi, davanti alla magia
 di un tripode che sfrigola senza sosta.
Insieme a gruppi più nutriti, con maschere ordinarie
 e parrucche dimesse, intenti a nascondere sguardi
 similmente accaldati e desideri analogamente proibiti.

Il senso autentico del Carnevale, tutto qui.
Perché niente è mai stato più democratico delle frittelle,
 soprattutto a Venezia.

Se la Serenissima si potesse racchiudere in un odore, se fosse
 possibile raccontarne le iridescenti meraviglie in un'unica
 totalizzante immagine olfattiva, la risposta passerebbe da
 qui. Non dall'aroma invasivo di droghe e spezie orientali,
 non dalla delicata fragranza dell'uvetta di Zacinto, né dal
 profumo che giurano di percepire gli amanti delle sete
 preziose quando rapiti le fanno frusciare fra le mani.

Lo zenit olfattivo assoluto a Venezia non prevede niente di
 elegante o di sofisticato, ma è proprio questo: il prosastico
 odore delle frittelle appena scolate, che si diffonde tra
 campi e fondamenta avvolgendo e travolgendo tutto quello
 che incontra: sentimenti, colori, vestiti e amanti, tutto
 insieme, senza distinzione.

Dolce tipico del Carnevale, anticamente le fritole venivano
 preparate soltanto dai *fritoleri* che, quasi a sottolineare la
 loro ufficialità, nel diciassettesimo secolo si costituirono
 in un'associazione composta da settanta "professionisti",
 ognuno con una propria area dove poter esercitare in
 esclusiva l'attività commerciale e la garanzia di successione
 solo per mano dei propri figli. Anche se della corporazione

dei *fritoleri* non ci sono più tracce già a partire dalla
caduta della Repubblica lagunare, la loro arte scomparve
definitivamente dalle calli veneziane solo alla fine
dell'Ottocento.

Gli storici raccontano che i *fritoleri* fossero soliti confezionare
le frittelle con farina, zucchero, uvetta e pinoli su grandi
tavoli di legno, per poi friggerle con olio, grasso di maiale
o burro, in enormi padelle sostenute da tripodi.
Una volta pronte, le fritole venivano poi cosparse di zucchero
e sistemate su grandi piatti decorati, mentre al loro
fianco, su altri piatti, venivano esposti in bella vista i loro
ingredienti, per sottolinearne la genuinità.
Si vendevano accompagnate da un bicchierino di vino tipico
di Cipro o di malvasia.

An image of paradise lost.

A long night is coming to an end.
The glimmering moonlight gently caresses the lagoon.
A small group moves away from the palace, tipsy and
 light-footed, spinning out the time a little longer.
A few locks of hair have fallen out of place, escaping
 from the hair piled high on the head.
She breathes a little easier, having loosened the laces
 of a tight corset.
Behind the masks, beaded foreheads and lascivious
 intentions.

They move slowly, through the streets and squares.
They separate momentarily, then come together again in
 front of the magic of a tripod that sizzles cheerfully.
Together with larger groups wearing plainer masks and
 dowdier wigs, intent on concealing similarly warm glances
 and desires likewise prohibited.

The true meaning of Carnival is here.
Because nothing has ever been more democratic than
 fritole, especially in Venice.

If the Serenissima were a scent, if it were possible to embody
 all its iridescent wonders in a single all-encompassing
 olfactory image, this would be it. Not the encroaching
 aroma of oriental spices and drugs, not the delicate
 fragrance of raisins from Zakynthos, or the scent that
 the lovers of fine silks swear they can perceive when
 they finger them raptly and listen to their rustling.
The absolute olfactory zenith of life in Venice is nothing
 fancy or sophisticated, but simply this: the homely scent
 of fritters freshly fried, spreading through squares and
 over wharfs, seeping and sweeping away everything it
 encounters – feelings, colors, garments and lovers, all
 together, without distinction.

The typical Carnival treat, once fritole *were prepared only*
 by the fritoleri *or fritter makers. As if to emphasize their*
 official nature, in the seventeenth century they formed
 an association consisting of seventy professionals, each
 with his own pitch where he had the exclusive right to
 do business and ensure it passed on to their children.
 Although there are multiple traces of the corporation
 of the fritoleri *as early as the fall of the Venetian Republic,*
 their guild finally disappeared from the streets of Venice
 at the end of the nineteenth century.

Historians tell us that the fritoleri *used to make their fritters*
 with flour, sugar, raisins and pine nuts on large wooden
 tables, and then fry them in oil, lard or butter, in enormous
 pans supported by tripods.
Once ready, the fritole would then sprinkled with sugar
 and placed on large decorated dishes, while at their side,
 on other dishes, were displayed their ingredients, to
 emphasize their authenticity.
They were sold accompanied by a glass of Cyprus wine
 or malvasia.

Fritole
Fritole

Ingredienti

500 gr farina 00
125 gr uvetta sultanina
75 gr zucchero semolato
50 gr pinoli
50 gr cedro candito
35 gr lievito di birra
un bicchiere di latte
un bicchierino di rum
zucchero vanigliato
1 limone
un pizzico di sale
olio e strutto per friggere

Ingredients

500 g (17½ oz) plain flour
125 g (4½ oz) raisins
75 g (2½ oz) caster sugar
50 g (1¾ oz) pine nuts
50 g (1¾ oz) candied citron
35 g (1¼ oz) yeast
glass of milk
a small measure of rum
vanilla sugar
a lemon
a pinch of salt
oil and lard for frying

Sciacquare l'uvetta sotto l'acqua corrente, asciugarla,
 metterla in una ciotola e versarvi sopra il bicchierino
 di rum.
Impastare insieme la farina con il lievito sciolto nel latte
 tiepido, aggiungere lo zucchero ed eventualmente altro
 latte fino a ottenere un impasto morbido ed elastico.
Unire il sale, la scorza grattugiata del limone, i pinoli,
 il cedro tagliato a pezzetti, l'uvetta e il rum.
Lavorare energicamente per circa mezz'ora, poi coprire
 con un canovaccio e fare lievitare in un luogo tiepido
 per 6 ore circa.
Trascorso questo tempo, lavorare l'impasto per qualche
 minuto fino a ottenere una consistenza piuttosto fluida,
 eventualmente aggiungendo ancora un po' di latte.
Aiutandosi con un cucchiaio, immergere le fritole in olio
 e strutto bollenti, fino a colorazione. Trasferire le fritole
 su carta assorbente per tamponare il grasso in eccesso,
 quindi passarle nello zucchero vanigliato e servire calde.

*Rinse the raisins under running water, dry them, put
 them in a bowl and pour the tot of rum over them.*
*Mix the flour with the yeast dissolved in warm milk, add
 the sugar and if necessary more milk. Knead the mixture
 until the dough is smooth and supple.*
*Add the salt, lemon zest, pine nuts, chopped citron,
 raisins and rum.*
*Knead vigorously for about half an hour, then cover with a
 cloth and leave it to rise in a warm place for about 6 hours.*
*Then knead the dough for a few minutes more until its
 consistency is quite smooth, adding a little milk if required.*
*Using a spoon, dip the fritters in the hot oil and lard until
 they turn golden. Transfer the fritters to paper towels to
 drain the excess oil, roll them in icing sugar and serve hot.*

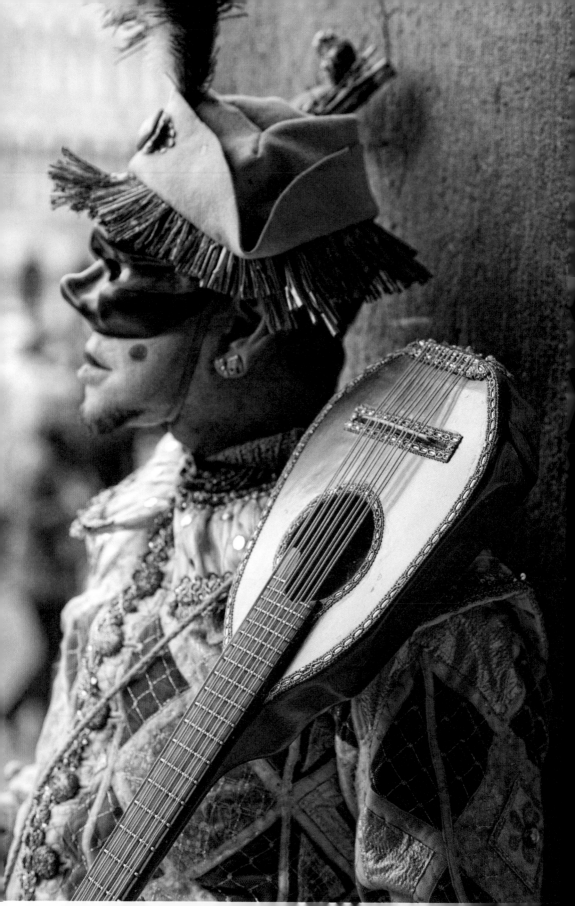

Crostoli o Galani
Crostoli or Galani

L'origine dei crostoli o galani, che insieme alle frittelle
e alle castagnole formano la magnifica triade dei dolci
del Carnevale veneziano, è molto antica e risale al tempo
dei Romani, che nel mese di marzo, durante la cosiddetta
Festa della Primavera, confezionavano una preparazione
simile, una sorta di frittella cotta nel grasso di maiale
e poi zuccherata.
La differenza tra crostoli e galani è minima, e riguarda
lo spessore, la forma e l'area geografica di provenienza
dei dolci, mentre l'impasto che li compone rimane
praticamente immutato: i crostoli sono tipici della
terraferma, veneti dunque, hanno forma rettangolare e
uno spessore più consistente; i galani invece sono tipici
della laguna, veneziani quindi, hanno forma simile a nastri
di stoffa e sono meno spessi rispetto agli altri, e più friabili.

The origin of crostoli or galani, which along with fritters and
castagnole form the magnificent trio of confectionery eaten
during the Venetian Carnival, is very old. It dates back
to the ancient Romans, who in March, during the Spring
Festival, used to make a similar confection, a kind of fritter
cooked in pork fat and then sweetened.
Crostoli and galani are much the same. They differ in
thickness, shape and geographical area of origin, while
the dough used to make them is practically unchanged.
Crostoli are typical of the mainland, hence the Veneto.
They are rectangular and slightly thicker than galani,
which instead are typical of the lagoon, hence Venetian.
They are more like ribbons in shape, being thinner than
the others and more friable.

Crostoli o Galani
Crostoli or Galani

Ingredienti

700 gr farina
 di frumento 00
250 gr uova
100 gr zucchero
50 gr latte
50 gr grappa
10 gr sale
i semi di una bacca di vaniglia
zucchero a velo
olio di semi per friggere

Ingredients

*700 g (25 oz) plain
 wheat flour
250 g (8¾ oz) eggs
100 g (3½ oz) sugar
50 g (1¾ oz) milk
50 g (1¾ oz) grappa
10 g (¼ oz) salt
seeds of a vanilla bean
icing sugar
seed oil for frying*

Impastare insieme tutti gli ingredienti fino a ottenere un composto omogeneo. Con la pasta ottenuta formare una palla, coprire con pellicola trasparente e fare riposare per un paio d'ore. Trascorso questo tempo, tirare la pasta molto sottile a macchina o col matterello e realizzare dei rettangoli di 10 x 5 cm o delle losanghe di 10 cm per lato.
Versare i crostoli (o galani) nell'olio di semi bollente fino a leggera doratura.
Scolare e poggiare su carta assorbente per eliminare l'olio in eccesso.
Spolverare con abbondante zucchero a velo e servire caldi o freddi.

Mix together all ingredients until they form a smooth ball of dough. Cover it with plastic wrap and allow it to rest for a couple of hours. Then roll it out very thin with a rolling pin or a dough-maker and cut into rectangles measuring 10 x 5 cm (4 x 2 inches) or diamonds measuring 10 cm (4 inches) per side.
Place the shapes in the hot seed oil until they are lightly browned.
Drain and place on paper towels to remove excess oil.
Sprinkle with plenty of icing sugar and serve hot or cold.

Pandoro
Pandoro

Arrendevole è il pandoro.
Candido come le migliori intenzioni, quando bianche si
depositano sulla superficie dei nostri occhi, e tra le dita.
Regale ad ogni pur umilissimo morso.
Racconta una magia antica, quella dei sacerdoti venuti
dall'Oriente.
E uno stupore eterno, quello degli uomini dinnanzi
al Bambino.

Il pandoro è uno dei pochissimi dolci al mondo a vantare una
data e un documento di nascita ben precisi: il 14 ottobre
1894, giorno in cui Domenico Melegatti ottenne il brevetto
dal Ministero di Agricoltura Industria e Commercio del
Regno d'Italia per averne inventato la ricetta, la forma e il
nome, insieme all'esclusiva triennale per la sua produzione.
Melegatti partì dal *levà*, un impasto di farina, latte e lieviti
che le donne venete, riunite nelle cucine delle corti,
preparavano per tradizione la sera della vigilia di Natale,
per trasformarlo aggiungendo burro e uova e sottraendo
le mandorle e i granelli di zucchero sulla superficie.
Il risultato è un lievitato a pasta morbida a base di farina,
zucchero, uova, burro e aromi, dalla caratteristica forma
di tronco di cono con sezione a stella ottagonale. Leggenda
vuole che un garzone, di fronte alla prima fetta del nuovo
dolce illuminata da un raggio di sole esclamò: "L'è proprio
un pan de oro!", e che da lì sia nato il nome.
Poiché il pandoro ottenne da subito un gran successo e fu
oggetto di molti tentativi di imitazione, Melegatti indisse
quella che passò alla storia come la "sfida delle mille lire",
mettendo in palio una somma che rappresentava una
piccola fortuna, mille lire appunto, e offrendola a chi tra
i pasticcieri che confezionavano un dolce simile al suo fosse
in grado di divulgarne la ricetta originale. La sfida andò
deserta, e la paternità del pandoro fu stabilita una volta
per tutte.

Al di là delle suggestive leggende familiari, le parentele del
pandoro sono molteplici: se il nome deriva dal *pan de oro*,
un dolce veneziano di tradizione rinascimentale riservato
alle grandi occasioni, che veniva ricoperto di sottilissime
lamine d'oro allo scopo di abbagliare i commensali, un
antenato in materia di preparazione è spesso individuato in
un dolce dell'impero asburgico, il cosiddetto *pan di Vienna*.
L'ipotesi più verosimile, però, riconosce come genitore del
pandoro il veronese *nadalin*, un dolce duecentesco a pasta

lievitata dalla caratteristica forma a stella, che alludeva
alla cometa che portò i re Magi a Betlemme, molto diffuso
intorno alla fine dell'Ottocento durante il periodo natalizio.
Il pandoro nasce come dolce per la domenica e per le
feste e i medici, all'inizio del secolo, lo consigliavano ai
convalescenti e alle puerpere come alimento leggero e
insieme nutriente. Col passare del tempo e in seguito allo
svilupparsi del consumo di massa, perse la sua valenza
medica e diventò, insieme al panettone, il dolce per
antonomasia associato al Natale.
L'unica prescrizione che lo riguarda, oggi, prevede
di consumarlo con infantile stupore.

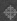

*Pandoro is yielding, Candid as the best intentions, when
they settle whitely on the surface of our eyes, and between
our fingers.
Candid as the best intentions, when they fall whitely
on the surfaces of our eyes and between our fingers.
Regal at every bite, even the humblest.
It tells of an ancient magic, that of the Magi who came
from the east.
And an eternal wonder, that of men before the Child.*

*Pandoro is one of the few cakes in the world to be able
to boast of a precise date of birth date and certificate:
October 14, 1894, the day Domenico Melegatti obtained
a patent from the Ministry of Agriculture, Industry and
Commerce of the Kingdom of Italy for his invention of its
recipe, form and name, together with a three-year exclusive
for its production.
Melegatti started from the levá, a cake made from a mixture
of flour, milk and yeast that women in the Veneto, gathered
in the kitchens of the courts, used to bake for traditional
Christmas Eve dinner. He transformed it by adding butter
and eggs and doing away with the almonds and sugar
grains sprinkled over the surface. The result is a soft
leavened dough based on flour, sugar, eggs, butter, and
flavorings in the characteristic form of a truncated cone
with an octagonal star-shaped cross section. Legend has
it that a boy, seeing the first slice of the new cake lit up
by a sunbeam, exclaimed: "This is really golden bread,"*

("L'è proprio un pan de oro!") and so the name was born.
Since pandoro was immediately a great success and the
subject of many attempts at imitation, Melegatti proclaimed
what became known as the challenge of a thousand liras,
offering a sum that was a small fortune at the time to the
first confectioner who managed to make a cake like his
and published the original recipe. The challenge was never
taken up, and the authorship of pandoro was established
once and for all.

Apart from the fascinating family legends, pandoro has
many close relations. If the name comes from pan de
oro, a Venetian cake of Renaissance tradition reserved
for special occasions, which used to be covered with fine
sheets of gold foil to dazzle the diners, an ancestor is
often identified in a cake of the Habsburg Empire known
as "Viennese bread." The most likely conjecture, however,
recognizes pandoro as derived from the nadalin of Verona,
a thirteenth-century cake made with sweet leavened dough
in the characteristic form of a star, alluding to the star that
led the Magi to Bethlehem, and which was very popular
around Christmas time in the late nineteenth century.
Pandoro was first baked as a cake for Sundays and holidays.
In the early twentieth century doctors used to recommend
it to convalescents and new mothers as light and
nourishing. With the passing of time and as a result
of the development of mass consumption, it lost its medical
importance and became, together with panettone, the
Italian Christmas cake par excellence.
The only prescription that concerns us today, it to consume
it with a sense of childlike wonder.

Pandoro

Pandoro

Ingredienti

630 gr farina di forza
200 gr circa burro
200 gr zucchero semolato
50 gr zucchero a velo
30 gr lievito di birra
8 uova
1 cucchiaino di sale
la scorza grattugiata
 di un limone
1 baccello di vaniglia
mezzo bicchiere di panna

Cominciare preparando il cosiddetto *lievitino*, cioè la base con cui formare gli impasti successivi. In una ciotola mettere 75 gr di farina e 10 gr di zucchero, aggiungere il lievito sciolto in poco latte tiepido e un tuorlo. Amalgamare bene gli ingredienti, porre la ciotola in un luogo tiepido (circa 20 °C) e fare lievitare per un paio d'ore.

Unire 160 gr di farina, 25 gr di burro appena morbido, 90 gr di zucchero e tre tuorli, amalgamare bene gli ingredienti e fare lievitare per altre 2 ore.

Aggiungere 375 gr di farina, 40 gr di burro appena morbido, 75 gr di zucchero, un uovo intero e tre tuorli, amalgamare bene gli ingredienti e fare lievitare per altre 2 ore.

Trascorso questo tempo, riportare la pasta sulla spianatoia e lavorarla con vigore incorporandovi la panna, il sale, la scorza del limone e i semi di vaniglia. L'impasto dovrà essere appena più morbido di una pasta pane.

Pesarlo e calcolare 150 gr di burro per ogni chilo.

Con il matterello stendere la pasta formando un quadrato piuttosto regolare, distribuire al centro il burro morbido e riportare i quattro angoli del quadrato al centro in modo da richiudere la sfoglia, facendo attenzione a richiudere bene i bordi in modo da evitare fuoriuscite di burro. Stendere delicatamente dando la forma di un rettangolo, piegare in tre, stendere nuovamente, piegare nello stesso modo e far riposare in frigorifero per 30 minuti circa. Stendere nuovamente, piegare in tre, stendere ancora, piegare in tre e fare riposare in frigorifero per altri 30 minuti. Ogni volta che l'impasto va in frigo riporlo in un sacchetto di plastica per alimenti in modo che non prenda altri odori.

Stendere l'impasto ancora una volta, ripiegare i bordi verso il centro e formare una palla rigirando i bordi verso l'interno. Quando la palla è formata, ungersi le mani col burro e ruotare l'impasto sul tavolo cercando di arrotondarlo il più possibile.

Ricavare dall'impasto due palle e metterle negli stampi da pandoro già spennellati di burro, riporli in un luogo tiepido e fare lievitare finché la cupola uscirà dal bordo.

Mettere su una teglia posta nella parte inferiore del forno una ciotolina d'acqua e infornare il pandoro facendolo cuocere in forno statico già caldo a 180 °C per 15 minuti, poi abbassare a 160 °C e lasciare cuocere per altri 30 minuti circa.

Prima di sfornare i pandori, regolarsi con uno stecchino per la cottura.

Appena pronti, sfornarli, poggiarli su un tovagliolo e lasciarli raffreddare. Cospargere con zucchero a velo.

Ingredients

630 g (22 oz) high-gluten flour
200 g (7 oz) butter
200 g (7 oz) caster sugar
50 g (1¾ oz) icing sugar
30 g yeast
8 eggs
1 teaspoon salt
grated zest of one lemon
1 vanilla pod
half a cup of cream

First prepare the starter for the dough: put 75 grams (¾ ounce) of flour and 10 grams (1 teaspoon) of sugar in a bowl, add the yeast dissolved in a little warm milk and one egg yolk. Mix the ingredients well, put the bowl in a warm place at about 20° C (70° F) and let it rise for a couple of hours. Then add 160 grams (5½ oz) of flour, 25 g (1 oz) butter, slightly softened, 90 grams (3 oz) of sugar and three egg yolks. Mix the ingredients well and then let it rise for another 2 hours.

Add 375 grams (13 oz) of flour, 40 g (1½ oz) of butter, slightly softened, 75 grams (2½ oz) of sugar, one egg and three egg yolks, mix the ingredients well and allow the dough to rise for another 2 hours.

After this time, return the dough to a work surface and knead it vigorously adding the cream, salt, lemon zest and vanilla seeds. The dough should be slightly softer than a bread dough. Weigh it and add 150 grams (5 oz) of butter for every kilo (35 ounces).

With a rolling pin, roll out the dough into a regular square, distribute the butter in the center and bring the four corners of the square to the center so as to close the dough, making sure to tightly seal the edges to prevent the butter spilling. Roll it out gently, giving it the shape of a rectangle, fold it in three, roll out again, fold in three again and let it rest in the refrigerator for 30 minutes. Roll it out again, fold it in three, roll it out again, fold it in three and let it rest in the refrigerator for another 30 minutes. Each time the dough is refrigerated store it in a plastic food bag to prevent it absorbing other odors.

Roll out the dough again, fold the edges to the center and form a ball turning the edges toward the inside. When the ball is formed, grease your hands with butter and roll the dough into a ball on the worktop, trying to make it as round as possible.

Make two balls of the dough and put them in pandoro molds already brushed with butter. Place them in a warm place to rise until they form domes pushing out of the top.

Place a small bowl of water on a baking sheet at the bottom of the oven and bake the pandoro in an oven preheated to 180° C (350° F) for 15 minutes, then lower to 160° C (325° F) and cook for another 30 minutes.

Before turning out the pandoro, run a toothpick into them to ensure they are cooked.

When done, remove from the oven, lay them on a dishcloth and let them cool. Sprinkle with powdered sugar.

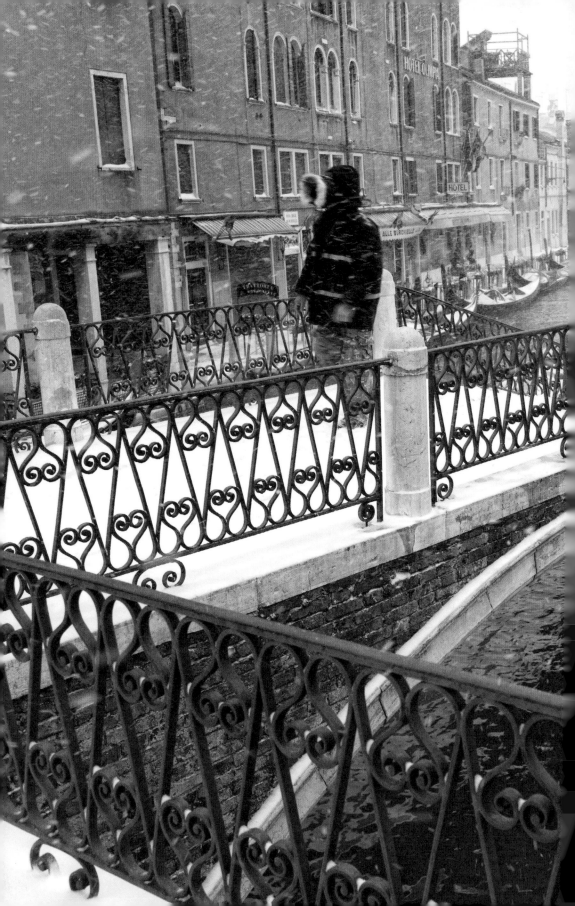

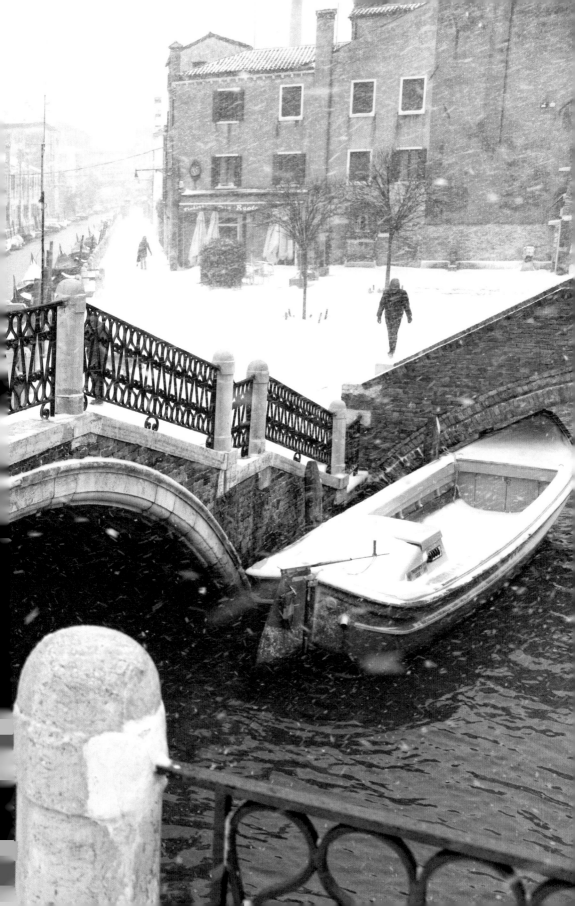

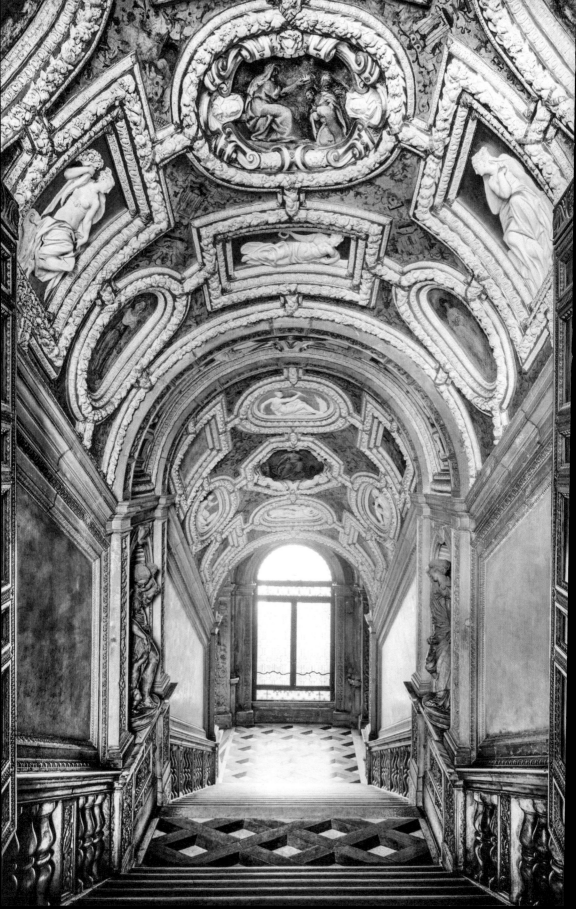

Persegada

Persegada

La persegada è una confettura sostenuta di mele cotogne,
o *pomi codogni*, come si dice in dialetto veneziano.
Pur non essendo adatti a un consumo immediato, questi
frutti erano ugualmente molto diffusi nelle campagne,
e non c'era orto che non ne contasse almeno una pianta.
Il nome esatto di questo dolce sarebbe cotognata, ma
viene chiamato *persegada* perché la preparazione originale
prevedeva le pesche, che furono sostituite dalle mele solo
in un secondo momento.
Dolce tipico della festività di San Martino, l'11 novembre,
viene preparato in casa o venduto dai forni e dalle
pasticcerie sotto forma di medaglioni decorati con
confettini d'argento, raffiguranti il santo nel celebre
episodio della sua vita in cui, a cavallo, divide il suo
mantello col povero.

Persegada is a preserve made from quinces, or pomi codogni
*as they are called in Venetian dialect. While not suitable
for immediate consumption, these fruits were once
common in the countryside, and every garden had at least
one plant. The exact name of this dessert should thus be
cotognata, but it is called persegada because the original
preparation included peaches, which were later replaced
by quinces.*
*A confection typical of the feast of St. Martin, November 11,
it is made at home or sold by bakeries and confectioneries
in the form of medallions decorated with sprinkles of silver,
depicting the saint in the famous episode of his life when,
on horseback, he gave half his cloak to a poor man.*

Persegada

Persegada

Ingredienti
mele cotogne
limoni
zucchero semolato

Ingredients
quinces
lemons
caster sugar

Lavare le mele cotogne ed eliminare il picciolo.

Metterle in una casseruola, coprirle con abbondante acqua fredda e cuocerle finché diventano morbide.

Scolarle, farle freddare, poi sbucciarle ed eliminare il torsolo. Passare la polpa al setaccio e pesarla, poi aggiungere una quantità di zucchero uguale al suo peso e il succo di un limone per ogni mezzo chilo di polpa.

Trasferire il composto in una casseruola sul fuoco basso e cuocere sempre mescolando finché non acquista una consistenza corposa, per tre quarti d'ora circa.

Versare la persegada calda negli stampi oppure in una placca bassa, livellandola con una spatola a gomito.

Fare raffreddare per 12 ore prima di estrarla dagli stampini, o di tagliarla a losanghe o di copparla della forma desiderata se colata nella placca, e farla asciugare all'aria per un giorno intero. Trascorso questo tempo, girare le persegade per farle asciugare anche dall'altro lato.

Riporle in una scatola di latta asciutta e pulita, dove si conservano a lungo.

Wash the quinces and remove the stalks. Put them in a saucepan, cover with cold water and cook until soft.

Drain them, allow them to cool, then peel them and remove the cores. Pass the pulp through a sieve and weigh it, then add a quantity of sugar equal to its weight and the juice of one lemon for each pound of quinces.

Place the mixture in a saucepan over low heat and cook, stirring steadily until it thickens, for three-quarters of an hour.

Pour the hot persegada into molds or a low oven tray, leveling it with an angled kitchen spatula.

Allow it to cool for 12 hours before removing from the molds, or cut into lozenges or cut out the desired shape if formed in the oven tray, and allow them to dry for a day. After this time, turn over them over and dry them on the other side.

Store them in a clean, dry tin box, where they will keep for a long time.

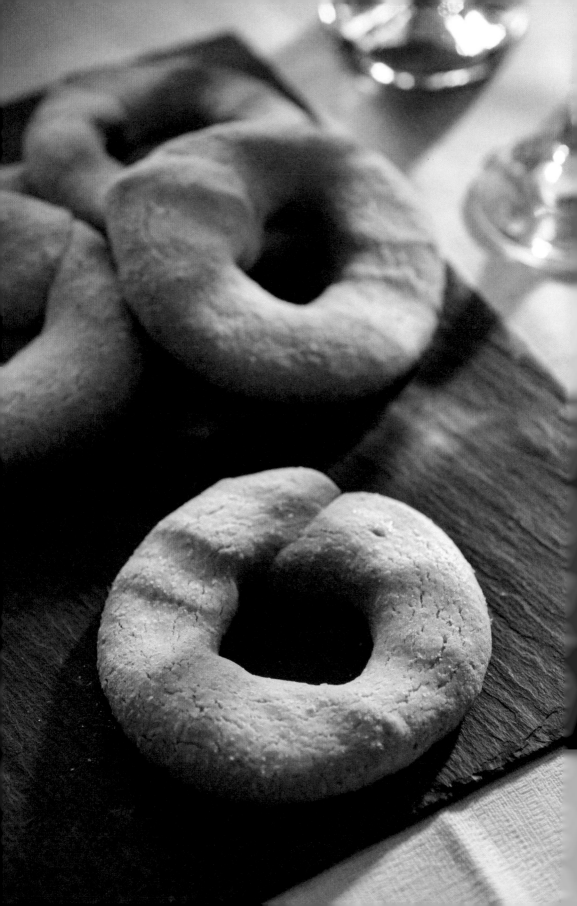

Bussolai buranelli

Bussolai buranelli

Sono i biscotti dell'attesa, i bussolai.
Delle ore che trascorrono lente, delle giornate senza fine.
Profumati come gli occhi che scrutano la laguna.
Sono i biscotti dei pescatori, e delle loro donne.
E sono rotondi, come il tempo che deve passare.

Nati nell'isola della laguna chiassosa di colori e morbida
di merletti, sono biscotti della tradizione il cui nome viene
fatto risalire al mondo dei viaggi in mare. A volte la sua
origine viene ricondotta alla bussola, lo strumento che
usavano per orientarsi in mare i marinai di Burano che
poi, tornati sull'isola, usavano dipingere con colori accesi
le facciate delle proprie case, secondo la *vulgata*, per
rintracciarle facilmente in caso di fitta nebbia, secondo
i *ciacoloni*, per evitare di trovarsi in letti sconosciuti
nell'eventualità di aver bevuto troppo. Altre volte, invece,
l'etimologia viene legata alla *busa*, buca in veneziano,
perché durante le lunghe traversate, per difendere i biscotti
dagli attacchi dei loro più fedeli compagni di viaggio, i topi,
i pescatori erano soliti sospenderli in cambusa passando
una cima all'interno del foro centrale.

Se un tempo rappresentavano il dolce tradizionale delle feste
di Pasqua, oggi i bussolai sono reperibili tutto l'anno, ma
quelli confezionati nel periodo festivo risultano sempre
più ricchi e gustosi rispetto a quelli preparati nelle altre
stagioni, perché contengono una maggiore quantità di
tuorli d'uovo, simbolo cristiano della resurrezione dei corpi.
Oggi come ieri, si conservano tra i merletti e la biancheria
di casa che, lentamente, finiscono per assorbirne il
profumo.

Con lo stesso impasto si possono formare gli Essi, biscotti
della lunghezza di 10 cm particolarmente adatti a essere
mogiati in un vino dolce. Con la loro caratteristica forma
a "S" ricordano il Canal Grande e simboleggiano il percorso
perfettamente speculare che va da Piazzale Roma al Ponte
di Rialto e dal Ponte dell'Accademia lungo il bacino di
San Marco fino alla Punta della Dogana.

Bussolai are the cookies of waiting.
Of hours that pass slowly, of unending days.
Scented like eyes gazing at the lagoon.
They are the cookies of fishermen, and their women.
They are round, like time that has to pass.

Created on the island of Burano in the lagoon with its medley
of colors and soft lace, these are traditional cookies whose
name can be traced all the way back to the days of sea
voyages. Sometimes their origin is said to be connected
with the compass (bussola), used by sailors from Burano
to get their bearings at sea. Then it is said that, back on
the island, they always painted the outsides of their houses
in bright colors, so as to find them more easily in thick fog,
or even, according to the gossips, to prevent the menfolk
from falling into the wrong bed when they drank too much.
Others say the word is connected with busa, the Venetian
word for a hole, because on long journeys, to defend the
cookies from the attacks of their most faithful companions,
the rats, the fishermen used to hang them up in the galley
by a string passed through the hole in the middle.

Though they were once a traditional Easter holiday treat,
today bussolai can be found all year round. But those
made for Easter are richer and tastier than the ones made
in the other seasons, because they contain more egg yolks,
a Christian symbol of the resurrection of the body. Today
as in the past, they are kept among the lace and linen at
home, which slowly absorb their aroma.

The same dough can be used to make Essi, cookies 10 cm
long and specially well suited to being dunked in sweet
wine. With their characteristic S shape, they recall the
winding form of the Grand Canal, being mirrored perfectly
in the double curve that goes from Piazzale Roma to the
Rialto Bridge and from the Accademia Bridge through
Saint Mark's basin to the Punta della Dogana.

Bussolai buranelli
Bussolai buranelli

Ingredienti

500 gr farina debole
300 gr zucchero
6 tuorli d'uovo
150 gr burro fuso freddo
i semi di ½ bacca di vaniglia
la scorza grattugiata di
 ½ limone
un pizzico di sale

Ingredients

500 g (17½ oz) weak flour
300 g (10½ oz) sugar
6 egg yolks
150 g (5 oz) cold melted butter
seeds from half a vanilla bean
grated zest of ½ a lemon
pinch of salt

Mescolare la farina con lo zucchero e disporli sul tavolo a
 fontana. Versare i tuorli nel centro, col sale, e mescolare
 bene. Unire il burro morbido, i semi di vaniglia, la scorza
 di limone e impastare fino a ottenere un impasto compatto
 e omogeneo. Avvolgere con la pellicola e fare riposare in
 frigorifero per un paio d'ore.
Dividere l'impasto in pezzi di ugual peso, 25 gr circa,
 e formare con ciascuno un salsicciotto che andrà chiuso
 a forma di ciambella, sovrapponendone i lembi.
Infornare a 180 °C per 20 minuti circa, e sfornare prima
 che comincino a prendere colore.

Mix the flour and sugar and make a mound of them on the
 table. Make a well in the mound and pour the egg yolks
 into it with the salt, and mix well. Combine the butter,
 vanilla seeds and lemon zest and knead until the dough
 is smooth and compact. Cover with plastic wrap and leave
 the dough it to rest in the refrigerator for a couple of hours.
Divide the dough into pieces of equal weight, about 25 grams,
 and shape each into a sausage, then turn it into the shape
 of a donut by overlapping the ends.
Bake at 180° C (350° F) for 20 minutes. Remove them
 before they start to brown.

Biscotti di San Martino
St. Martin's biscuits

Narra la storia del santo che l'11 novembre del 335, durante un rigido rigidissimo autunno, il soldato Martino, che prestava servizio nella guardia imperiale di Amiens, incontrò durante la sua ronda un mendicante coperto di stracci e, vedendolo tremare e non avendo nient'altro da offrirgli, con la spada tagliò in due il suo bianco mantello e gliene regalò metà. Allontanandosi infreddolito da quella strada, vide di lì a poco le nubi diradarsi nel cielo e il vento smettere di soffiare. Il sole poi aumentò il suo vigore e lo scaldò fino a fargli togliere anche la metà del mantello che gli era rimasta. Era la cosiddetta "estate di San Martino", che lo accompagnò a una conversione immediata e da allora si rinnova ogni anno per onorare il suo gesto di carità.

Quella di San Martino è una festività molto sentita tra Padova e Venezia e si celebra mangiando questi semplici biscotti ricoperti di glassa o cioccolato e confetti colorati che, in memoria di quell'episodio, riproducono la sagoma di un cavallo sormontato da un cavaliere dotato di spada. La data è importante non solo per la tradizione cristiana, ma anche per quella contadina: nel mondo rurale infatti l'11 novembre coincide con il giorno stabilito per la fine dell'anno agricolo e l'inizio del ciclo invernale, con la scadenza delle fittanze di case e fondi rustici. In questo giorno, dunque, i contadini raccoglievano le loro esigue masserizie e lasciavano la mezzadria al signore del podere. Se questi decideva di rinnovare loro il contratto, tornavano nella casa che avevano appena lasciato e festeggiavano con i prodotti di stagione come le castagne e il vino novello, altrimenti dovevano andar via. È qui, dal triste allontanarsi di quei mezzadri, che nasce l'espressione "fare San Martino", ovvero traslocare, abitudine che a lungo si è mantenuta legata a questo periodo dell'anno perché la stessa data fu scelta in seguito come termine di scadenza anche per i contratti d'affitto delle abitazioni.

Quella di donare i biscotti di San Martino è oggi una tradizione trasversale e largamente diffusa, ma l'usanza ha origine dal regalo che si scambiavano i fidanzati quando, nel giorno del rinnovo dei contratti legati al mondo agricolo, dopo le promesse di matrimonio di rito, davano inizio al fidanzamento ufficiale. Dai futuri sposi la consuetudine è poi traslata fino ad arrivare ai bambini,

che sono felici non solo di mangiare il biscotto,
 ma anche di decorarlo con leccornie di ogni tipo.
Sempre in questo periodo, soprattutto nei dintorni di Venezia,
 i popolani più poveri avevano l'abitudine di andare in giro
 di casa in casa e, porgendo il grembiule vuoto, cantare:

In sta casa ghe xe de tuto,
del salame e del parsuto,
del formagio piasentin
viva viva San Martin!

con la speranza di ricevere qualcosa da mangiare. Inoltre,
 i festeggiamenti per i nuovi affari o per il rinnovo del
 contratto avvenivano per strada ed erano accompagnati,
 oltre che da vino novello, castagne e oche arrosto, anche
 da canti a squarciagola. Spesso coloro che festeggiavano in
 strada non si limitavano a cantare, ma facevano ogni sorta
 di rumore per convincere chi era in casa a donare loro
 altro vino e altre castagne. E chi era in casa, in parte per
 bontà e in parte per far cessare il baccano, donava senza
 remore. Questa usanza, da cui viene il detto "battere il San
 Martino", è mantenuta in vita ancora oggi dai ragazzini che
 l'11 novembre, all'uscita della scuola, girano per i negozi
 ad annunciare l'arrivo del santo, intonando filastrocche e
 chiedendo qualcosa in dono, mentre brandiscono vecchie
 pentole, mestoli e barattoli di latta da battere
 per scongiurare ogni possibile avarizia.

San Martin xè andà in sofita
A trovar la so novizia
La so novizia non ghe gera
'L xè cascà con cul per tera
El s'à messo 'n boletin
Viva, viva San Martin!

È un giorno curioso, l'11 novembre, capace di unire il ricordo
 delle cose migliori e di quelle più tristi, con incredibile
 mancanza di tatto, come solo la vita sa fare.
Mette insieme la scanzonata e irreverente allegria dei
 bambini, che battono pentole e coperchi per riscuotere un
 bottino ricco di dolciumi e caramelle, e la mestizia per la
 fine dei contratti agricoli, la gioia dello zucchero
 e l'angoscia del freddo imminente.
È il trionfo degli opposti che convivono senza mai attrarsi
 davvero. È la festa della vita. È San Martino.

The story of the saint relates that on November 11 of 335 AD,
during a harsh autumn, the soldier Martin, who was
serving in the imperial guard in Amiens, was going his
rounds when he met a beggar in rags. Seeing him shivering
with cold and having nothing else to offer him, with his
sword he cut his white cloak in two and gave him half.
As he rode away from that street, feeling the cold, he saw
the clouds clearing from the sky and the wind stopped
blowing. The sun shone more strongly and warmed him
until he shed even the other half of his cloak. This is the
period known as "St. Martin's summer," which immediately
brought about his conversion and since then it is renewed
every year to honor his act of charity.
The feast of St. Martin is deeply felt in the area of Padua
and Venice. It is celebrated by eating these simple biscuits
covered with icing or chocolate and colored cookies which,
in memory of the story, are made in the form of a horse
bearing a knight and his sword.

The date is important not only in Christian tradition, but also
for peasants in the countryside. November 11 is the day
fixed for the end of the agricultural year and the start of
the winter cycle, with leases expiring on houses and land.
On this day the farmers used to gather up their meager
belongings and give up their leases to the landowner. If he
decided to renew the lease, they would return to the house
they had just left and celebrate with seasonal products, like
chestnuts and new wine; otherwise they had to leave. The
sorrowful eviction of a certain number of sharecroppers
every year gave rise to the expression "fare san Martino",
meaning to move house, a habit that long remained
associated with this time of year because the same day
was later chosen as the expiry date for the leases of houses.

It is now a common custom to make gifts of St. Martin's
cookies. This originated in the gifts exchanged between
engaged couples when, on the day of the renewal of the
contracts in the agricultural world, after the customary
promises of marriage, they officially became engaged.
From the bride and groom the custom then spread to
children, who are happy not only to eat the cookies,
but also to decorate them with all sorts of goodies.
Also during this period, especially in the environs of Venice,
the poorest people were in the habit of going around from
house to house and, holding out an empty apron, singing:

In this house where there is plenty,
of salami and prosciutto,
and cheese from Piacenza
long live Saint Martin!

*in the hope of getting something to eat in memory of Martin's
charity to the beggar. Then the celebrations for the new
businesses or the renewal of a lease were held in the
street. Those who took part not only feasted on new wine,
chestnuts and roast geese, but also sang their hearts out.
Often those celebrating in the street did not just sing, but
made all sorts of other noises to persuade those who were
indoors to bring out more wine and chestnuts. And those
who were at home, partly out of kindness of heart and
partly to put an end to the clamor, gave unstintingly. This
custom was known as "battere il San Martino" and is kept
alive today by youths after school on November 11, when
they go from shop to shop announcing the arrival of the
saint, singing nursery rhymes asking for gifts and banging
with ladles on old pots and tin cans to chase away avarice.*

Saint Martin's gone up to the loft
To find his beloved
His beloved wasn't there
So he fell down on his bum
And ended up without a penny
Hurrah, hurrah for Saint Martin!

*November 11 is a strange day, capable of combining a
commemoration of the most joyous and saddest things
with an incredible lack of tact, as only life can do. It unites
the carefree and irreverent joy of children, beating pots
and pans to collect a rich booty of sweets and candies,
and sadness for the end of farm contracts, the joy of sugar
and the anguish at impending winter.*
*It is the triumph of opposites that coexist without ever really
uniting. It is a celebration of life. It is Saint Martin's day.*

Biscotti di San Martino

St. Martin's biscuits

Ingredienti

Per la frolla:
300 gr farina
150 gr burro
150 gr zucchero a velo
1 uovo intero + 1 tuorlo
la scorza grattugiata
 di un limone
un pizzico di sale

Per la glassa:
300 gr circa zucchero a velo
1 albume
5 gocce succo di limone

Per la finitura:
confettini argentati
confettini colorati
frutta secca (mandorle,
 pinoli, granella di nocciole)
bottoncini al cioccolato

Per la frolla. Impastare insieme tutti gli ingredienti. Fare riposare la pasta in frigorifero per un paio d'ore, poi stenderla a un'altezza di 3-4 mm e intagliare col coltello la sagoma di un cavallo e di un cavaliere armato di spada, oppure ricavarla con l'apposito stampo. Fare riposare in frigorifero, poi infornare a 180 °C fino a colorazione.

Per la glassa. In una ciotola versare l'albume, poi lo zucchero a velo poco alla volta, e infine le gocce di limone, mescolando a lungo finché il composto non diventi lucido e piuttosto sostenuto.

Finitura. Dopo aver fatto freddare il biscotto, versare la glassa in un sac à poche e usarla per ricoprire interamente il biscotto, oppure per realizzare delle basi su cui attaccare frutta secca, confetti e bottoncini al cioccolato.
In alternativa alla glassa di zucchero, per attaccare confetti e bottoncini, si può usare del cioccolato fuso.

Ingredients

For the short pastry:
300 g (10½ oz) flour
150 g (5 oz) butter
150 g (5 oz) icing sugar
1 egg + 1 egg yolk
grated zest of one lemon
pinch of salt

For the frosting:
300 g (10½ oz) icing sugar
1 egg white
5 drops lemon juice

To finish:
silver sprinkles
colored sprinkles
nuts (almonds,
 pine nuts, hazelnuts)
chocolate buttons

For the short pastry. Mix together all the ingredients. Leave the dough to rest in the refrigerator for a couple of hours, then roll it out to a thickness of 3-4 mm (1 or 2 tenths of an inch). With a knife carve out the shapes of a horse and rider wielding a sword, or cut them out using the special mold. Let them rest in the refrigerator, then bake at 180° C (350° F) until they brown.

For the frosting. Pour the egg white into a bowl, then the powdered sugar a little at a time, and finally the drops of lemon, stirring them well until the mixture becomes glossy and fairly stiff.

Finishing. After letting the biscuits cool, pour the frosting into a pastry bag and use it to cover the whole cookie, or to make the bases on which to stick dried fruit, sprinkles and chocolate buttons.
As an alternative to sugar icing, to attach the sprinkles and buttons, you can use melted chocolate.

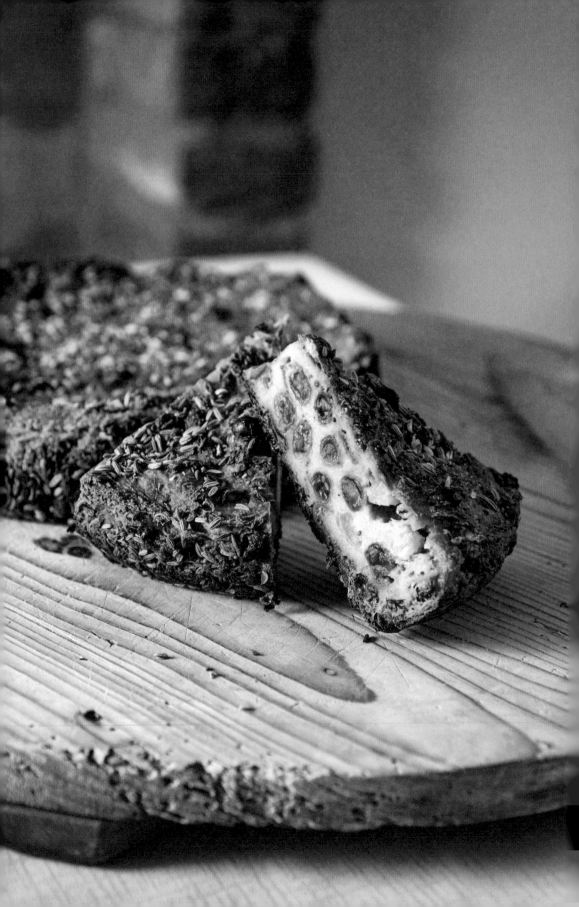

Pinsa veneta

Pinsa veneta

Se le fuìsche le va a matìna,
ciòl su'l sàc e và a farina;
se le fuìsche le va a sera
pàn e poènta a pièn caliera.

Se le faville vanno a oriente,
prendi il sacco e va a farina;
se le faville vanno a occidente,
pane e calderone pieno di polenta.

La pinsa è un dolce di antichissima origine rurale, forse il più
rustico tra quelli veneti, che si prepara con i primi freddi
e finisce per accompagnare tutte le feste natalizie. Usanza
vuole che, insieme al vin brulé, non possa mancare la notte
del 5 gennaio a cuocere sotto le braci del tradizionale *pan e*
vin, un falò ereditato dai rituali celtici precristiani in cui si
dà fuoco all'effigie dell'anno passato (la *vecia*) e si cercano
auspici per il nuovo anno appena iniziato. La direzione delle
scintille e del fumo del falò viene interpretata ancora oggi
come presagio per il futuro: se le fiamme vanno verso est
sarà un anno ricco e dai raccolti abbondanti, se andranno
verso ovest, invece, sarà un anno di magra.
Per i contadini la pinsa era però la torta della *Marantega*,
cioè della Befana, che portava i doni ai bambini al posto
del più recente Babbo Natale. La sera della vigilia
dell'Epifania se ne lasciava una fetta vicino al camino,
insieme a un bicchiere di grappa, e si correva presto a letto,
certi di trovare il giorno seguente i segni inequivocabili del
passaggio della vecchietta: qualche briciola sul pavimento,
il bicchiere vuoto di distillato e la calza piena di dolciumi.

Gli ingredienti della pinsa variano molto a seconda della zona
geografica di appartenenza e dell'estro di chi la prepara:
perciò ne esistono tante versioni quante sono le famiglie
veneziane, ma alla base ci sono sempre due tipi di farina,
di frumento e di mais, a cui vengono aggiunte uova e uvetta
sultanina in proporzioni variabili. Altri ingredienti possibili
sono i pinoli, i canditi, i fichi secchi, le mandorle, le noci
e, in generale, tutti i frutti della campagna invernale,
aromatizzati poi con semi di finocchio, buccia di limone
o arancia, cannella in polvere e chiodi di garofano.
Un tempo la pinsa veniva unta con brodo di musetto
(un insaccato simile al cotechino, realizzato col muso
del maiale) e dolcificata con miele o melassa, perché lo
zucchero costava troppo. Si faceva una larga polenta,

la si avvolgeva in alcuni strati di foglie di cavolo e, la sera, si poneva a cuocere sotto le braci del forno a legna in cucina per tirarla fuori la mattina successiva, dopo una lenta e dolce cottura.

Per quanto possa sembrare un dolce rustico e semplice, quasi povero, uno degli ingredienti più importanti, l'uva passa, era una volta un bene prezioso ed esotico, importato dai possedimenti veneziani nello Ionio e soprattutto dall'isola di Zacinto, dove veniva coltivata per essere essiccata e diventare *ueta*. Era una merce molto pregiata, e veniva spedita in grandi quantità da Zacinto a Venezia e, nel Cinquecento, da qui in Inghilterra. Tuttavia, con la scoperta della rotta che portava in India circumnavigando l'Africa, da parte del portoghese Vasco da Gama, la situazione economica per Venezia cominciò a cambiare e il suo predominio sul commercio delle spezie e dei beni di lusso venne lentamente incrinato, e infine messo in crisi. Chissà che Foscolo, dunque, sul finire del 1700, nella nostalgia per la sua terra patria Zante, non sentisse proprio la mancanza della così buona *ueta*, che a Venezia non era più comune come un tempo.

Né più mai toccherò le sacre sponde
ove il mio corpo fanciulletto giacque,
Zacinto mia, che te specchi nell'onde
del greco mar da cui vergine nacque

Venere, e fea quelle isole feconde
col suo primo sorriso...

If the sparks go to the east,
Take your bag and fill it with flour;
If the sparks go to the West,
Bread and the cauldron full of polenta.

Pinsa is a cake of country origin, perhaps the most rustic in the Veneto. It is made on the first cold days and eventually all through the Christmas holidays. Tradition has it that, together with vin brulé *(mulled wine), pan e vin are always baked on the night of January 5, in the embers of a bonfire inherited from pre-Christian Celtic rituals, when the past was burned in effigy (in the form of an old woman). Omens were also sought for the new year just begun. The direction of the sparks and smoke from the bonfire is still interpreted as an sign of the future. If the flames veer to the east the crops will be abundant, if they veer to the west, it is sure to be a lean year.*
But for farmers pinsa was a cake associated with the Marantega *or* Befana, *the old lady who used to bring children gifts long before Santa Claus. On the eve of Epiphany (January 6) a slice of cake would be left by the fireplace, together with a glass of brandy, and the children would go early to bed, certain on the following day to find the unmistakable signs of the old lady's coming: a few crumbs on the floor, the empty brandy glass and a stocking full of candy.*

The ingredients of pinsa vary greatly depending by geographical region and individual taste: there are as many versions as there are families in Venice, but basically two types of flour, wheat flour and corn flour, are always used together with eggs and raisins in varying proportions. Other possible ingredients are pine nuts, candied fruit, dried figs, almonds, walnuts and, in general, all the fruits of the winter countryside, flavored with fennel seeds, lemon peel or orange, cinnamon and cloves. Once pinsa used to be greased with broth made with musetto *(a sausage made from the pig's snout) and sweetened with honey or molasses, because sugar was too expensive. The cook would make a large* polenta, *wrap it in plenty of cabbage leaves and in the evening place it in the embers of the wood stove in the kitchen to bake slowly and gently overnight.*

*Although it may seem like a simple, coarse country cake,
one of the most important ingredients are raisins, which
were once precious and exotic, being imported from the
Venetian possessions in the Ionian Sea and especially the
island of Zakynthos, where they were grown to be dried
and become ueta. It was a very precious commodity, and
was shipped in large quantities from Zakynthos in Venice
and, in the sixteenth century, from here to England. When
the Portuguese explorer Vasco da Gama discovered a new
route to India, by sailing around Africa, Venice's commerce
declined, as the city lost control of the trade in spices
and luxury goods. So when the poet Ugo Foscolo, in the
late eighteenth century, was afflicted by nostalgia for his
homeland of Zante (Zakynthos), perhaps he was yearning
for the delicious ueta, which was no longer as common
in Venice as before.*

Never again will I touch the sacred shores
where my body lay as a child,
Zakynthos mine, mirroring yourself in the waves
of the Greek sea from which Venus was born a virgin,
and made those islands fertile with her first smile...

Pinsa veneta

Pinsa veneta

Ingredienti

300 gr farina
 di frumento 00
200 gr farina di mais gialla
 macinata fine
200 gr burro
200 gr zucchero
1 bustina lievito per dolci
120 gr fichi secchi
100 gr canditi misti
 di cedro e zucca
50 gr gherigli di noce
50 gr uva passa
1 bicchierino grappa
1 mela
1 pera
1 cucchiaio semi di finocchio
sale

Ingredients

300 g (10½ oz) plain
 wheat flour
200 g (7 oz) fine yellow
 cornmeal
200 g (7 oz) butter
200 g (7 oz) sugar
1 teaspoon baking powder
120 g (4¼ oz) dried figs
100 g (3½ oz) mixed candied
 lime and pumpkin
50 g (1¾ oz) walnuts
50 g (1¾ oz) raisins
1 shot grappa
1 apple
1 pear
1 tablespoon fennel seeds
salt

Fare macerare l'uvetta nel liquore dopo averla lavata.
Versare in una pentola i due tipi di farina con il lievito
 e lo zucchero e miscelare bene le polveri.
Trasferire la pentola sul fuoco, aggiungendo acqua calda fino
 a ottenere una polenta piuttosto consistente. Mescolare
 continuamente il composto con una frusta per 20 minuti
 circa, poi aggiungere il burro, l'uvetta, il liquore, i semi
 di finocchio e gli altri ingredienti tagliati a pezzetti.
Prolungare la cottura per altri 20 minuti, sempre
 mescolando, poi versare la polenta in una teglia imburrata
 e infornare a 180 °C finché sulla superficie non si sarà
 formata una pellicina scura.
Consumare a temperatura ambiente.

Wash the raisins and soak them in the grappa.
Pour into a saucepan the two types of flour, sugar and baking
 powder and mix well. Put the pan on the stove, adding hot
 water until you have a fairly thick mixture.
Stir it steadily with a whisk for 20 minutes, then add the
 butter, raisins, liquor, fennel seeds and other ingredients
 chopped.
Continue cooking for another 20 minutes, stirring steadily,
 then pour the polenta into a greased baking sheet and bake
 at 180° C (350° F) until the surface forms a dark skin.
Let it cool and eat.

Orecchiette di Aman

Orecchiette di Aman

Narra il Libro di Ester che nella prima metà del V secolo a.C.
il re di Persia Assuero organizzò a Susa un grande banchetto
e che sua moglie si rifiutò di prenderne parte e venne per
questo ripudiata e allontanata dal regno. Trovandosi allora
a dover scegliere una nuova sposa tra le donne più belle
del regno, Assuero volle Ester, una giovane orfana cresciuta
in casa di uno zio, che diventò sua moglie senza però
rivelargli di essere ebrea.

Quando Aman, il crudele primo ministro del re, decise di
mandare a morte l'intera comunità ebraica che viveva
nel regno, tirando a sorte (Purim) la data dell'eccidio,
Ester chiese al suo popolo di pregare e digiunare con lei
e, incoraggiata dallo zio, sfidò i rigidi protocolli di corte
presentandosi al re dopo tre giorni di digiuno, senza
essere stata da lui convocata. La regina, con la sua grazia
e la sua dolcezza, svelò ad Assuero la propria fede e riuscì
a ottenere la salvezza per sé e per il suo popolo, mentre
Aman venne condannato a morte per la terribile crudeltà
dimostrata. Per festeggiare lo scampato pericolo e la fine
della privazione dal cibo, la comunità ebraica preparò
allora questi biscotti imbottiti dalla forma piramidale
che, con un pizzico di comprensibile dileggio, alludevano
alle orecchie del ministro defunto, incapaci di accogliere
qualunque umanità.

In un pennacchio della Cappella Sistina, quasi duemila
anni dopo, Michelangelo avrebbe poi tradotto in arte la
triste vicenda di Aman, trasformando in crocifissione la
sua morte per impiccagione così come riportata nel testo
biblico.

Nati per la festa di Purim, o delle sorti, che si celebra
il giorno 14 Adar, più o meno tra febbraio e marzo in
corrispondenza del più famoso Carnevale, questi deliziosi
dolcetti oggi reperibili tutto l'anno ricordano con aria
indolente e scanzonata l'episodio avvenuto, o meglio
scampato allora, dalla comunità ebraica, e ne celebrano
la salvezza. Purim è una festa ancora oggi molto sentita
tra gli ebrei, caratterizzata da una grande allegria e da uno
spirito fortemente giocoso, in qualche modo assimilabile a
quello del Carnevale. I comandamenti rabbinici per questo
giorno prevedono tra le altre cose la lettura in Sinagoga

del Libro di Ester, con i fedeli mascherati che fanno chiasso e sbattono i piedi quando viene pronunciato il nome di Aman, come a volerne cancellare la memoria sonora, e una grande cena in cui i bambini si travestono a festa e gli adulti mangiano a volontà e si alzano da tavola talmente brilli da confondere la parola "benedetto" con "maledetto", in memoria del sempre possibile ribaltamento delle sorti che tante volte nei secoli ha consentito la salvezza al popolo ebraico, anche quando non era più ragionevole sperarla.

The Book of Esther relates that in the first half of the fifth century BC King Ahasuerus of Persia organized a great feast in Susa. His wife refused to take part, for which reason he divorced her and expelled her from the kingdom. Then deciding to take a new bride among the most beautiful women in the kingdom, Ahasuerus chose Esther, a young orphan raised in the home of an uncle, who became his wife, but without telling him she was Jewish.

When Haman, the king's cruel minister, decided to put to death the whole Jewish community that lived in the kingdom, casting lots (Purim) for the date of the massacre, Esther asked his people to pray and fast with her. Encouraged by her uncle, she challenged the strict protocols of the court by presenting herself to the king after fasting for three and without being summoned by him. With her grace and gentleness, she revealed her fidelity to Ahasuerus and won safety for herself and her people, while Aman was sentenced to death for his great cruelty. To celebrate their narrow escape and the end of the fast, the Jewish community then made these cookies filled with jam with their pyramidal form which, with a hint of understandable mockery, alluded to the ears of the wicked minister, incapable of feelings of common humanity.

In a pendentive in the Sistine Chapel, almost two thousand years later, Michelangelo later depicted the sad story of Aman. The artist turned his death by hanging, as recounted by the biblical text, into crucifixion.

Eaten at the festival of Purim (or lots), celebrated on the 14th day of Adar, roughly between February and March, now coinciding with the more famous Carnival celebrations, these delicious treats are now available all the year round. But they were originally a charmingly carefree way to recall the danger escaped by the Jewish community and celebrate its safety. Purim is a holiday still deeply felt among the Jews, marked by a joyful and strongly playful spirit, somewhat similar to that of Carnival. The rabbinical commandments for this day include a reading of the Book of Esther in the synagogue, with the faithful dressed in costume. They make a noise and stamp their feet whenever Aman's name is uttered, as if to erase the memory of its sound. This is followed by a large supper where children dress up festively and the adults eat their fill and get up from the table so tipsy that they risk confusing the words "lucky and unlucky," in memory of the ever-possible reversal of fortunes that has so often brought safety to the Jewish people over the centuries, even when there was no longer any reason for hope.

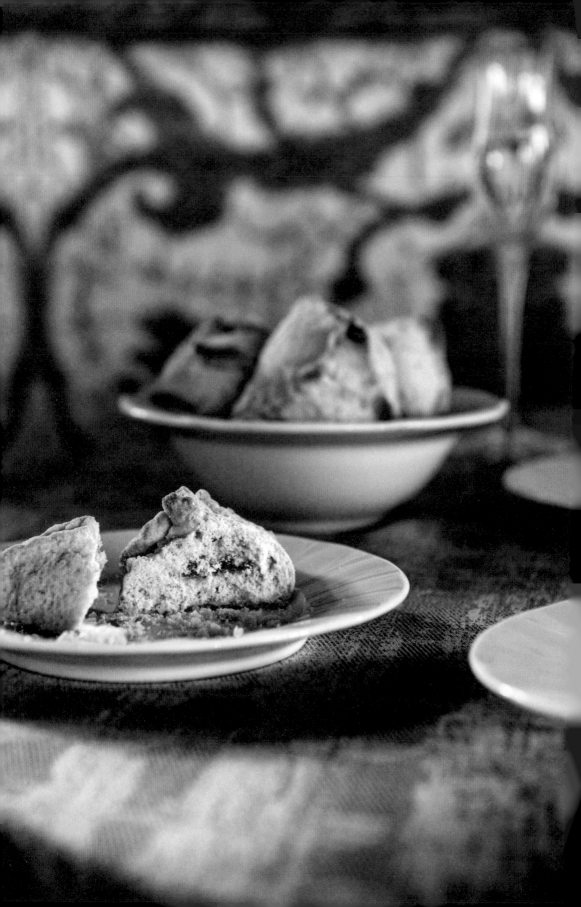

Orecchiette di Aman

Orecchiette di Aman

Ingredienti

Per la frolla:
500 gr farina 00
200 gr zucchero semolato
160 gr olio di semi
2 uova intere
2 tuorli
la buccia grattugiata
 di un limone
½ cucchiaino di lievito
 in polvere
un pizzico di sale

Per la finitura:
confettura di albicocche q.b.

Mescolare insieme tutti gli ingredienti e lavorare fino
 a ottenere un composto liscio e omogeneo, quindi fare
 freddare la pasta in frigorifero.
Infarinando appena il piano di lavoro, stendere la frolla a
 un'altezza di 3-4 mm e con un coppapasta rotondo ricavare
 dei dischi da farcire al centro con un cucchiaino
 di confettura di albicocca.
Richiudere il disco alzandone tre lati, in modo da formare
 un triangolo, e sigillare al centro le estremità, così da dare
 al biscotto la forma di un orecchio stilizzato.
Infornare a 180 °C fino a doratura.

Ingredients

For the short pastry:
500 g (17 oz) plain flour
200 g (7 oz) caster sugar
160 g (6 oz) seed oil
2 eggs
2 egg yolks
the grated zest of a lemon
½ a teaspoon of baking
 powder
pinch of salt

To finish:
apricot jam to taste

Mix together all the ingredients and knead them to a smooth
 and homogeneous dough, then cool it in the refrigerator.
Lightly flouring the work surface, roll out the pastry to about
 3-4 mm (about ⅕ inch) and use a pastry ring to cut out
 the discs, then fill them in the center with a teaspoonful
 of apricot jam.
Close the disc by folding the three sides, forming a triangle,
 and seal the ends in the middle, so the biscuits look like
 a stylized ear.
Bake at 180° C (350° F) until golden brown.

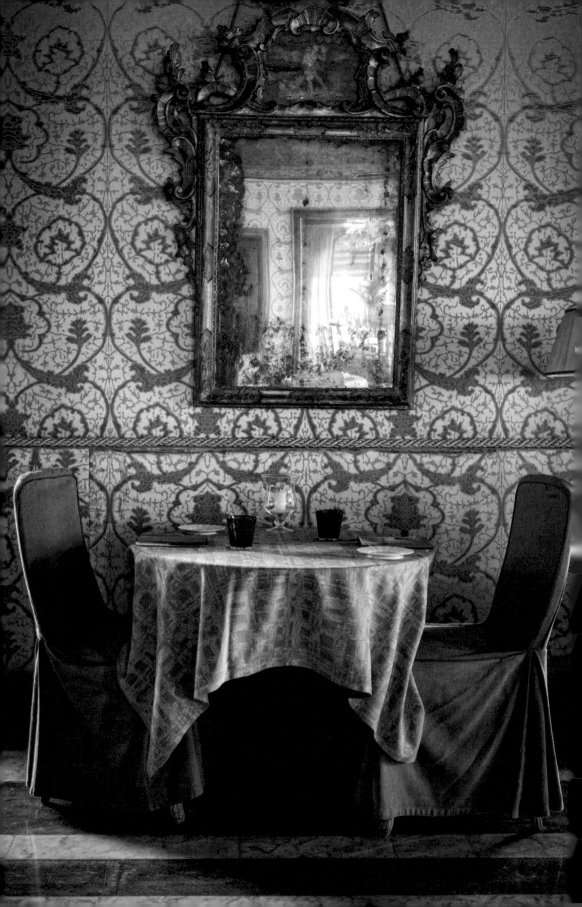

Azzime dolci
Sweet unleavened bread

Perché questa notte è diversa dalle altre notti?

Comincia così il Seder, la cena di Pesach, con queste parole
pronunciate da un bambino.

Sulla tavola, una tovaglia bianca ricamata e apparecchiata
con le stoviglie e le posate di Pesach.
Sopra, in bella vista, i simboli della Pasqua ebraica.
Tre *matzot*, o pani azzimi, ognuno separato da una tovaglia
di lino, per ricordare la fretta della sera precedente l'esodo
dall'Egitto, in cui le donne non trovarono il tempo di far
lievitare il pane, e si fu costretti a mangiarlo così com'era.
Una zampa di agnello, che riporta alla notte in cui gli Ebrei
col sangue dell'animale sacrificato segnarono le porte delle
case in cui si rifugiavano per salvare la vita dei propri
primogeniti quando l'angelo della morte passò sulla terra
dei Faraoni.
Un uovo sodo, come l'offerta che aveva luogo in ogni festa,
simbolo dell'eternità della vita, senza inizio e senza fine.
Erbe amare, per non dimenticare l'amarezza della schiavitù.
Sedano, il cibo semplice degli schiavi, da intingere nell'aceto
o nell'acqua salata, simili all'acqua del mare e alle lacrime
versate.
Un composto dolce di frutta e vino, a rappresentare l'argilla
con cui gli ebrei fabbricavano mattoni nella terra in cui
erano prigionieri.
Quattro coppe di vino che ognuno, piccolo o grande, ricco o
povero, uomo o donna, appoggiato sul fianco sinistro, porta
alla bocca con la mano destra, nel modo in cui solevano
banchettare gli uomini liberi al tempo dei Romani.

Perché questa notte è diversa dalle altre notti?
— chiede il bambino.
Perché in questa notte facciamo esperienza della vita nella
sua totalità, e ne viviamo insieme la schiavitù e la libertà
— risponde il papà.

Le azzime dolci sono, insieme alle bise, le apere, le impade e
i sucherini, i dolci della tradizione per il periodo di Pesach.

La festa, che ha inizio il 15 di Nissàn (marzo-aprile) e dura
8 giorni, viene scandita da rigide prescrizioni rituali e
alimentari. Alla vigilia è necessario esaminare la propria
casa a lume di candela, alla ricerca di qualunque cibo
contenente lievito, ed eliminarlo facendolo bruciare.

Durante gli 8 giorni della festività, permanendo il divieto del lievito, il pane tradizionale viene sostituito con il *matzàh*, il pane azzimo, ancora oggi impastato e cotto in un forno appositamente preparato che si trova nella calle detta appunto del Forno, dietro la Scuola Spagnola, attivo solo in questa occasione. Le azzime dolci, invece, sono reperibili tutto l'anno nel panificio del Ghetto.

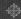

"Why is this night different from all other nights?"

So begins the Seder, the Passover dinner, with these words uttered by a child.

On the table is a white embroidered cloth laid with the Passover crockery and cutlery. Above, in plain sight, the symbols of the Passover.
Three matzot of unleavened bread, each separated by a linen tablecloth, commemorate the haste on the night before the exodus from Egypt, when the women had no time to let the bread rise and all were forced to eat it unleavened.
A leg of lamb recalls the night when the Jews daubed the doorposts of their houses with the blood of the sacrificial lamb, so saving the lives of their firstborn as the angel of death passed over the land of the Pharaohs.
A roasted hardboiled egg, like the offering made at every festivity, is a symbol of eternal life, without beginning or end.
The bitter herbs ensure the bitterness of slavery is never forgotten.
Celery, the simple food of slaves, to be dipped in vinegar or salt water, like sea water and tears.
A compound of sweet fruit and wine, representing the clay with which the Jews made bricks in the land where they were prisoners.
Four glasses of wine that all, young or old, rich or poor, men or women, leaning on their left sides, raise to their mouths with their right hands, the way free men used to feast in Roman times.

"Why is this night different from all other nights?" asks
the child.
"Because on this night we experience life in its fullness,
and we experience together slavery and freedom," says
the father.

*The unleavened cakes are, like the bise, the apere, the
impade and sucherini, traditional sweets associated
with the Pesach period.*

*The festival, which begins on the 15th of Nissan (March-
April) and lasts eight days, is marked by rigid ritual
prescriptions and foods. On the eve of Pesach a Jewish
family will search their house by candlelight for any food
containing yeast and burn it. Leaven being banned during
the eight-day festival, traditional bread is replaced by the
matzot, unleavened bread, which is still kneaded and baked
in a special oven known as the* Forno delle Azzime *("oven
of the unleavened bread") in the Calle del Forno Vecchio,
behind the Spanish School, used only on this occasion.
But unleavened bread can be bought all year round from
the bakery in the Ghetto.*

Azzime dolci
Sweet unleavened bread

Ingredienti
1 kg farina kosher
500 gr zucchero semolato
100 gr semi di finocchio
 o di anice
250 ml olio d'oliva leggero
5 uova
la scorza grattugiata
 di un limone

Ingredients
1 kg (8 cups) kosher flour
500 g (17½ oz) caster sugar
100 g (3½ oz) fennel seeds
 or anise seeds
250 ml (1 cup) light olive oil
5 eggs
the grated zest of one lemon

Impastare la farina setacciata con le uova, poi aggiungere
 i semi di finocchio o di anice, lo zucchero semolato, l'olio
 d'oliva e la scorza di limone.
Lavorare con energia fino a ottenere un impasto omogeneo,
 soffice ed elastico.
Stendere la pasta col matterello fino a ottenere una sfoglia
 di mezzo cm, ritagliare con l'apposito stampo circolare
 del diametro di 6 cm, da cui si ricaveranno azzime bucate
 e dai bordi frastagliati.
Fare riposare in frigo per almeno un'ora, poi infornare
 a 200 °C per 15 minuti circa.

Mix the flour with the eggs. then add the fennel seeds or
 anise, sugar, olive oil and lemon zest. Knead well until
 the dough is smooth, soft and stretchy.
Roll out the dough with a rolling pin to make a sheet half
 a centimeter (⅛ of an inch) thick. Then cut out pieces
 with a diameter of 6 cm (2½ inches), with which to make
 the bread, perforating it and leaving the edges ragged.
Let them rest in the refrigerator for at least an hour,
 then bake at 200° C (400° F) for 15 minutes.

Impade

Impade

Ingredienti

Per la pasta:
500 gr farina
200 gr zucchero
3 uova
125 gr olio extravergine
 d'oliva leggero o olio
 di semi di mais

Per il ripieno:
250 gr mandorle dolci
150 gr zucchero
2 uova
la scorza grattugiata
 di un limone non trattato

Ingredients

For the dough:
500 g (17½ oz) flour
200 g (7 oz) sugar
3 eggs
125 g (4½ oz) extra virgin
 olive oil or light corn oil

For the filling:
250 g (8¾ oz) sweet almonds
150 g (5 oz) sugar
2 eggs
grated zest of an
 untreated lemon

Per la pasta. Unire tutti gli ingredienti e lavorarli bene
 fino a ottenere un impasto di consistenza elastica,
 come una pasta frolla. Coprire con pellicola e fare
 riposare in frigorifero.

Per il ripieno. Tritare le mandorle, versarle in una ciotola
 e aggiungervi lo zucchero, la scorza grattugiata del limone,
 le uova e amalgamare bene.

Dopo il riposo, riprendere la pasta e ricavare dei lunghi rotoli di
 circa 2 cm di diametro. Tagliare in pezzi lunghi circa 10 cm
 e schiacciarli con il matterello così da ottenere delle sfoglie
 larghe circa 5 cm. Posizionare un po' di ripieno al centro di
 ogni sfoglia. Unire i bordi della pasta premendoli bene in
 modo che si saldino e formino una specie di piccola cresta,
 poi piegare le estremità ad angolo, con le punte contrapposte,
 così che il biscotto somigli vagamente a una "esse".
Disporre le impade su una teglia coperta di carta da forno,
 infornare a 200 °C per i primi 5 minuti, poi abbassare
 la temperatura a 180 °C e continuare la cottura per altri
 15 minuti circa.
Sfornare le impade e cospargerle di zucchero a velo.

For the dough. Combine all the ingredients and knead them
 well until the dough is stretchy in consistency, like short
 pastry. Cover with plastic wrap and allow it to rest in the
 refrigerator.

For the filling. Chop the almonds, pour them in a bowl and
 add the sugar, lemon zest and eggs. Mix well.

After the dough has rested, knead it again and shape it into long
 rolls about 2 cm (¾ inch) in diameter. Cut into pieces about
 10 cm (4 inches) long and flatten them with a rolling pin to
 make sheets about 5 cm (2 inches) thick. Put some filling
 in the center of each sheet. Join the edges of the dough by
 pressing them firmly so they close and form a kind of small
 ridge, then bend the ends so that the cookie is S-shaped.
Arrange the cookies on a baking sheet covered with
 parchment paper, bake at 200° C (400° F) for the first
 5 minutes, then lower the temperature to 180° C (350° F)
 and keep cooking for another 15 minutes.
Remove from the oven and sprinkle with the icing sugar.

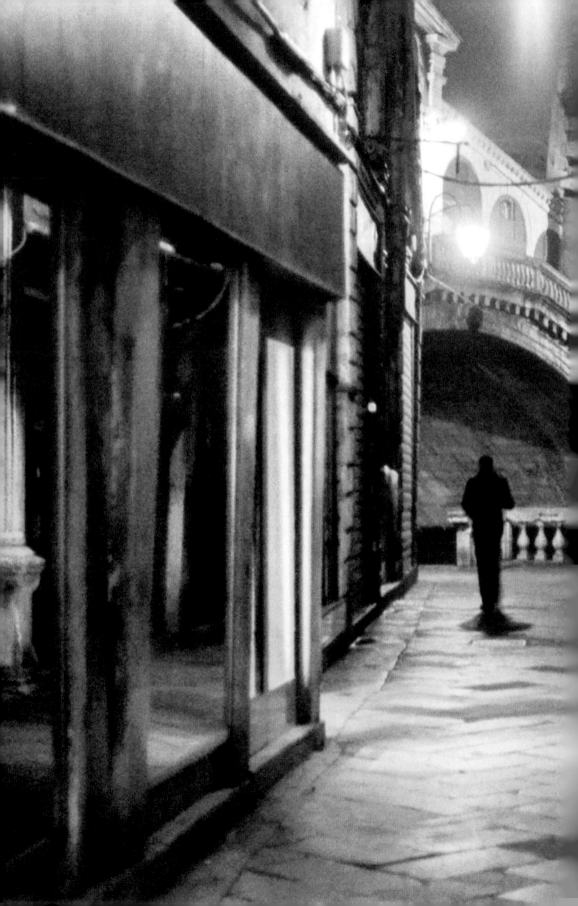

La tradizione ebraica a Venezia
The Jewish tradition in Venice

La ricchezza culturale della comunità ebraica ha un'importanza rilevante nella tradizione gastronomica veneta e in quella veneziana in particolar modo. La sua vivacità nel tempo ha influenzato prepotentemente alcuni aspetti della vita cittadina, a tal punto che il Ghetto veniva frequentato da cristiani che volessero mangiare da ebrei, ovvero consumare alimenti preparati in modo sapiente, come il pesce, le verdure e gli insaccati d'oca.

Molto presto nella storia gli ebrei furono costretti ad allontanarsi dalla propria terra e a cercare rifugio ovunque trovassero accoglienza. Con il passare degli anni, e poi dei secoli, le comunità ebraiche presenti in Italia e in Europa, crebbero e si consolidarono sempre più fino a diventare realtà protagoniste dal punto di vista sociale ed economico all'interno dei paesi che li ospitavano. Fu proprio con l'intento di arginarne il protagonismo e controllarne i commerci che il Governo della Repubblica di Venezia, nel marzo del 1516, decretò per gli ebrei della Serenissima la prima area di residenza coatta della storia, identificandola nella zona del Ghetto, termine che deriva dal luogo in cui si trovavano le fonderie pubbliche dove si *getava* il rame che serviva per le armi.

Il percorso perfetto attraverso la culla della tradizione ebraica a Venezia funziona così: dopo aver camminato per Strada Nova, giù dal ponte a destra, e per la piccola fondamenta dove si trova l'ultimo ponte senza sponde rimasto in città, si imbocca Fondamenta Misericordia e Fondamenta degli Ormesini fino a oltrepassare il ponte di ferro, si attraversano il Ghetto Novo e il Ghetto Vecchio e poi si esce sulla Fondamenta di Cannaregio, attraverso il sottoportego sui cui stipiti si riconoscono i segni delle cerniere delle porte che restavano chiuse dal tramonto all'alba, sorvegliate da guardie pagate dagli stessi ebrei. Strada facendo s'incontrano le cupole delle sinagoghe che affiorano dai tetti delle case altissime, i pannelli di bronzo in memoria della Shoah, la casa di riposo e il museo ebraico.

Poca strada, tutto sommato.
Eppure percorrerla comporta un enorme salto nel tempo
 e nello spazio, un incredibile e istantaneo passaggio
 di status da una realtà all'altra, da una cultura all'altra.
È sempre Venezia, qui, ma si respira un'aria diversa.
Si percepiscono gli anni e il dolore.
La cultura assume spessore.
E perfino il silenzio ha un altro rumore.

*The cultural richness of the Jewish community has had
a significant influence on the traditional cuisine of the
Veneto and of Venice in particular. Its vitality over the
centuries has powerfully affected various aspects of city
life, to the point where the Ghetto used to be frequented
by Christians who wanted to eat as well as the Jews.
They appreciated their skill in cooking dishes which
included fish, vegetables and goose meat sausages.*

*From an early date in their history, the Jews were compelled
to leave their homeland and seek refuge wherever they
found a welcome. Over the years, and then the centuries,
the Jewish communities in Italy and Europe grew and
became firmly established socially and economically
within the cities that hosted them. To curb their primacy
and control their business the government of the Republic
of Venice, in March 1516, decreed that the Jews should be
restricted in their residence, the first such case in history,
to the area known as the Ghetto, a term that originally
referred to the public foundries where copper was cast
(si getava) to make weapons.*

*The perfect route to visit the cradle of Jewish traditions in
Venice is as follows: after walking down the Strada Nova,
from the bridge to the right, and the small fondamenta
where you will find the last bridge without parapets left
in the city, turn into the Fondamenta Misericordia and
Fondamenta dei Ormesini, going past the iron bridge,
walking through the Ghetto Novo and the Ghetto Vecchio
and then emerging onto the Fondamenta di Cannaregio,
through the sottoportego. On the doorposts you can see
the marks of the hinges of the gates of the Ghetto, which*

remained closed from sunset to dawn, patrolled by guards
paid for by the Jews themselves. Along the way you will see
the domes of the synagogues that rise above the roofs of
the tall houses, the bronze panels in memory of the Shoah,
the nursing home and the Jewish Museum.

The way is short enough, in all conscience. Yet follow it runs
through a huge span of time and events, an incredible and
instantaneous change in status from one reality to another,
from one culture to another.
It is still Venice, but the atmosphere is changed.
The years and the sorrow can be felt.
Culture takes on a new depth.
And even silence has another sound.

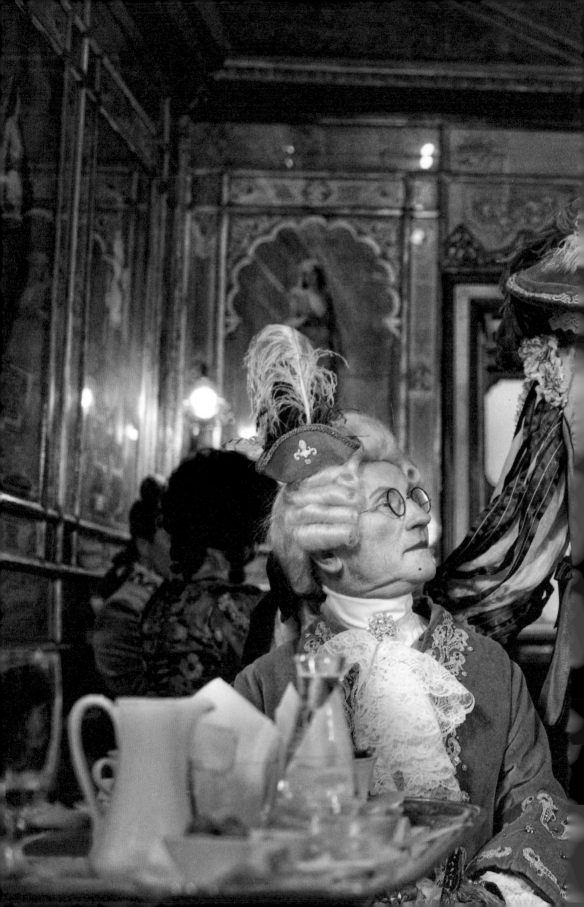

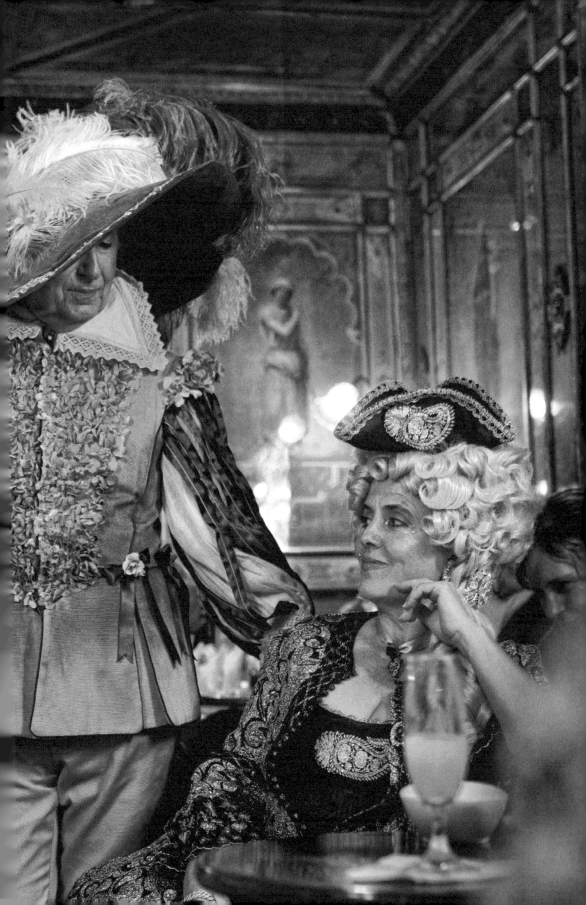

Indirizzi
Addresses

Caffè Florian
Piazza San Marco, 57 - 30124 Venezia
T. +39 041 52056 41 - www.caffeflorian.com

Pasticceria Tonolo
Calle San Pantalon - 3764 Venezia
T. +39 041 5237209

Pasticceria Rizzardini
San Polo, 1415 - 30125 Venezia
T. +39 041 5223835

Pasticceria Rosa Salva
San Marco, 950 - 30124 Venezia
T. +39 041 5210544 - www.rosasalva.it

Panificio Volpe
Cannaregio, 1143 - Venezia
T. +39 041 715178

Hotel Bauer
San Marco, 1459 - 30124 Venezia
T. +39 041 5207022 - www.bauervenezia.com

Pasticceria Clodia
Viale Mediterraneo, 58 - 30015 Chioggia (Venezia)
T. +39 041 491714

Pasticceria Nelly's
Borgo San Giovanni, 500 - 30015 Chioggia (Venezia)
T. +39 041 4965845

Panificio Momolina
Via Mercato Vecchio, 1235
30015 Chioggia Sottomarina (Venezia)
T. +39 041 400766

Torronificio Scaldaferro
Via Ca' Tron, 31 - 30031 Dolo (Venezia)
T. +39 041 410467 - www.scaldaferro.it

La Cascina da Diego
Via P. Berna, 5 - 30174 Mestre (Venezia)
T. +39 041 5340790 - www.lacascinadadiego.com

Pasticceria Pettenò
Via Vallon, 1 - 30174 Mestre (Venezia)
T. +39 041 5340673 - www.pasticceriapetteno.it

Pasticceria Zizzola
Piazza XX Settembre, 27 - 30033 Noale (Venezia)
T. +39 041 4433504 - www.pasticceriazizzola.it

Pasticceria Giotto dal Carcere di Padova
Via Forcellini, 172 - 35128 Padova
T. +39 049 8033720 - www.idolcidigiotto.it

Pasticceria Graziati
Piazza della Frutta, 40 - 35122 Padova
T. +39 049 8751014 - www.graziati.com

Pasticceria Racca
Via Calvi, 8 - 35122 Padova
T. +39 049 8759855 - www.pasticceriaracca.com

Pasticceria Biasetto
Via Facciolati, 12 - 35126 Padova
T. +39 049 8024428- www.pasticceriabiasetto.it

Pasticceria Estense
Via Forcellini, 76 - 35128 Padova
T. +39 049 755914 - www.pasticceriaestense.com

Pasticceria Ballico
Corso Vittorio Emanuele II, 181 - 35100 Padova
T. +39 049 8803244 - www.pasticceriaballico.com

Pasticceria Marisa
Via Roma, 422
35010 Arsego di San Giorgio delle Pertiche (Padova)
T. +39 049 9330079 - www.lembiscotti.com

Panificio D.D. Orsolan di Dario Orsolan
Via Molino, 29 - 35014 Fontaniva (Padova)
T. +39 049 5942061 - www.polentadicittadella.it

Pasticceria Tiffany
Piazza Matteotti, 7 - 31100 Treviso
T. +39 0422 540521 - www.pasticceriatiffany.net

I Dolci di Efren
Via del Lavoro, 6 - 31010 Asolo (Treviso)
T. +39 0423 952411 - www.idolcidiefren.it

Baghi's
Via I Maggio, 34 - 31037 Loria (Treviso)
T. +39 0423 750304 - www.baghis.com

Antica Offelleria Bernardi
Piazza Marconi, 19 - 31044 Montebelluna (Treviso)
T. +39 0423 22968 - www.pasticceriabernardi.it

Pasticceria Dolomiti
Via Sant'Antonio da Padova, 36
31029 Vittorio Veneto (Treviso)
T. +39 0438 500316 - www.pasticceriadolomiti.it

Dolce Locanda
Via Catullo, 12/14 - 37121 Verona
T. +39 045 8004211 - www.dolcelocanda.it

Pasticceria Tomasi
Corso Milano, 16A - 37138 Verona
T. +39 045 574017

Pasticceria Flego
Via Stella 13 - 37121 Verona
T. +39 045 8032471

Pasticceria Davenicio
Via Pagani, 29 - 36071 Arzignano (Vicenza)
T. +39 0444 670163 - www.davenicio.it

Rinomata Offelleria Perbellini
Via Vittorio Veneto, 46 - 37051 Bovolone (Verona)
T. +39 045 7100599 - www.pasticceriaperbellini.it

Pasticceria Lorenzetti
Viale Olimpia, 6/8 - 37057 San Giovanni Lupatoto (Verona)
T. +39 045 545771 - www.pasticcerialorenzetti.com

Cioccolateria Beduschi
Via Coletti, 6 - 32044 Tai di Cadore (Belluno)
T. +39 0435 501623 - www.cioccolateriabeduschi.com

Indice delle ricette

Index of recipes

Ringraziamenti
Acknowledgements

Questo libro è il risultato di un percorso personale ed editoriale che
parte da molto lontano. Il progetto di massima, dopo l'esperienza di
Sweet Sicily, era sulla carta piuttosto lineare: fare una ricognizione
del territorio veneto, studiare i dolci legati alla tradizione, cercare
le storie che custodiscono, provare a raccontarle. Andare, studiare,
tornare, scrivere e pubblicare, un progetto semplice dunque.
Poi sono partita: una, due, tre, molte volte. I progetti di massima
sono diventati esecutivi, e le trasferte di lavoro sono diventati
viaggi. In questa strada lunga e densa, ho avuto il privilegio di
incontrare persone straordinarie, che hanno aperto per me le loro
case e i loro laboratori, condividendo i propri ricordi e, spesso
e volentieri, anche frammenti del loro cuore. Adesso che siamo
arrivati a destinazione, sento il bisogno fisico di respirare a fondo,
schiarire la voce, e ringraziarle una alla volta. Cominciamo dunque.

Grazie a **Giovanni Simeone**, il nocchiere della nave, per le poche,
pochissime parole, e i sogni che finiscono su carta, diventando
progetti.

Grazie a **Colin Dutton**, per le sue foto impeccabili. Fargli cospargere
di zucchero la suite del Bauers Hotel a piazza San Marco a Venezia è
stato decisamente poco *british*, me ne rendo conto, ma so che mi ha
perdonato per questo.

Grazie a **William Dello Russo**, per il delicato rispetto con cui si è
avvicinato ai miei segni di interpunzione, e per aver promesso di
riempirmi generosamente il bicchiere, prima di ogni presentazione.

Grazie a **Ignazio Attardi**, che mi ha accompagnato in un viaggio che
non era il suo, facendo il lavoro di tre con la pazienza di trenta,
senza mai smettere di litigare con me.

Grazie a **Jenny Biffis**, per le forme e il colore che ha dato alle mie idee,
e per averne aggiunte di nuove, decisamente migliori.

Grazie a **Richard Sadleir**: le sue parole hanno una melodia dolce, e
modi gentili. Non so se era così anche l'originale, ma la traduzione
sounds good!

Grazie a **Costantino Margiotta**, per le sue letture. Lo sappiamo che
non è questo il lavoro che vuole fare. Ma lo fa così incredibilmente
bene che è impossibile sostituirlo.

Grazie a **Stefania Gambino**, che ha permesso al tempo di passare,
senza passare mai, e a Fabio e Veerus Visentin, per averglielo
consentito.

Grazie ad **Andrea Rizzardini**, che mi ha mostrato Venezia attraverso
i suoi occhi puliti trovando soluzione a ogni improbabile quesito
filologico, a qualsiasi ora glielo proponessi. Ma soprattutto grazie
per la bella persona che è.

Grazie a **Cinzia Zerbini**. Perché l'amicizia tra donne esiste, e noi ne
abbiamo le prove.

Grazie a **Sandra Chiarato**, incredibile, inarrestabile Sandra. Per
avermi mandato in carcere senza passare dal via, per i messaggi
d'amore e per le pedalate notturne. Grazie per il supporto e per il
riporto. Senza di lei molte cose oggi sarebbero diverse, e la mia vita
decisamente più vuota.

Grazie a **Matteo Florean**, che mi ha fatto entrare in carcere,

assicurandosi anche che ne uscissi. Per aver fatto tutto quello che
doveva, e molto di quello che non doveva. E per aver risposto a tutte
le mie domande.

Grazie a **Diego Scaramuzza**, che ha cucinato, cucinato e cucinato
ancora per me, trovando il tempo anche quando tempo non ce n'era.
Grazie per le chiacchiere, i guanti bianchi e tutte le sue storie.

Grazie a **Francesca Bortolotto Possati**, per avermi aperto le porte
del suo albergo, e per la sua grazia senza eguali.

Grazie a **Maurizio Moffa** che ci ha ospitati a Villa Contarini: un posto
magico che ci ha rubato il cuore, senza più restituircelo.

Grazie a **Paolo Frezzato**, per avermi sommerso di fotografie,
di riferimenti bibliografici e del suo entusiasmo.

Grazie a **Giuliano Boscolo**, che mi ha portato in giro in bicicletta
in una Chioggia baciata dal sole e mi ha regalato il suo tempo.

Grazie a **Laura** e **Jole Valle**, per il garbo del loro salotto.

Grazie ad **Antonio Zicchina** e alla sua famiglia: senza dubbio una delle
opere d'arte più belle che io abbia visto a Padova, solo un passo
dietro i capolavori di Giotto.

Grazie a **Luigi Biasetto** che mi ha indicato la strada tra i volumi della
Ca' Foscari.

Grazie a **Federica Luni** per il libro preferito di mia figlia.

Grazie a **Denis Dianin,** che strada facendo è diventato un amico.

Grazie ad **Andrea Cellotto** per avermi mostrato Treviso, e per tutte
le sue meraviglie.

This book is the outcome of a personal and authorial path which
has covered a lot of ground. The general plan, after the work
of Sweet Sicily, was fairly straightforward on paper: to make a
reconnaissance of the Veneto region, to study the confectionery
associated with local traditions, to search for the stories they
preserve and try to recount them. Set off, study, come back, write
and publish: hence a simple project. Then I went off. Once, twice,
many times.General plans became working schemes, and short trips
turned into travels. On this long and busy road I had the honor to
meet extraordinary people, who have opened their houses
and kitchens to me, sharing their memories and more often than
not also fragments of their hearts. Now that we have arrived at the
destination, I feel the physical need to breathe deeply, clearing my
throat and thanking them all, one by one. Let's start then.

Thanks to **Giovanni Simone**, the helmsman of the ship, for the few,
very few words, and the dreams that ended up on paper and
became projects.

Thanks to **Colin Dutton** for his impeccable photos. Asking him to
sprinkle a suite in Bauers Hotel in St Mark's Square in Venice with
sugar was definitely not a British thing to do. I am well aware of it,
but I know he has forgiven me for it.

Thanks to **William Dello Russo**, for the delicate respect with which
he approached my punctuation marks and for promising to fill up
my glass before every presentation.

Thanks to **Ignazio Attardi** for accompanying me on a journey that
was not his, doing the work of three people with the patience of
thirty, without ever ceasing to quarrel with me.

Thanks to **Jenny Biffis**, for the forms and color she gave my ideas, and for adding new ones, definitely better than mine.

Thanks to **Richard Sadleir**: his words have a sweet melody and gentle modes. I do not know if the original text was already like that, but the translation sounds good!

Thanks to **Costantino Margiotta** for his readings. We know that this is not the work he wants to do, but he is so incredibly good at it that it is impossible to replace him.

Thanks to **Stefania Gambino**, who let time pass without ever passing and to Fabio Veerus Visentin for allowing her to do that.

Thanks to **Andrea Rizzardini**, who showed me Venice through his clear eyes, finding a solution to every improbable philological query whenever I asked him. But above all thanks for the beautiful person he is.

Thanks to **Cinzia Zerbini**. Because friendship between women exists, and we are the proof of it.

Thanks to **Sandra Chiarato,** the incredible, unstoppable Sandra, for sending me to jail without passing GO, for the loving messages and the night cycling rides. Thanks for her support and for taking me around. Without her many things would be different today and my life would definitely be emptier.

Thanks to **Matteo Florean** who let me enter the jail, and made sure that I was let out of it. I thank him for doing all he had to do and much he was not supposed to do and for answering all my questions.

Thanks to **Diego Scaramuzza**, who cooked and cooked and cooked again for me, finding time even when there was none. Thanks for the chats, the white gloves and all his stories.

I wish to thank **Francesca Bortolotto Possati** for opening the doors of her hotel to me and also for her unequaled grace.

Thanks to **Maurizio Moffa** who accommodated us in Villa Contarini: a magic place which stole our hearts without giving them back.

Thanks to **Paolo Frezzato** for inundating me with photos and bibliographic references and for overwhelming me with his enthusiasm.

Thanks to **Giuliana Boscolo**, who took me for a bicycle ride around a sunny Chioggia and gave me her time.

Thanks to **Laura** and **Jole Valle** for the graciousness of their salon.

Thanks to **Antonio Zicchina** and to his family: this is, without any doubt, one of the most beautiful works of art I have seen in Padua, just a step behind Giotto's masterpieces.

Thanks to **Luigi Biasetto**, who pointed me the way among the volumes of the Ca' Foscari.

Thanks to **Federica Luni** for my daughter's favorite book.

Thanks to **Denis Dianin**, who along the way became a friend.

Thanks to **Andrea Cellotto** for showing me around Treviso and all its wonders.

© SIME BOOKS
Tutti i diritti riservati
All rights reserved

Testi
Alessandra Dammone
Redazione
William Dello Russo
Traduzione
Richard Sadleir
Design and concept
WHAT! Design
Impaginazione
Jenny Biffis
Prestampa
Fabio Mascanzoni

I Edizione 2016
ISBN 978-88-99180-47-8

La copertina e tutte le immagini sono di **Colin Dutton**
ad eccezione di:
Cover and all images were taken by **Colin Dutton** *except for:*

Guido Baviera p. 88
Stefano Brozzi p. 10-11
Matteo Carassale p. 129
Franco Cogoli p. 114
Olimpio Fantuz p. 59, p. 98-99, p. 110, p. 186-187
Cesare Gerolimetto p. 136-137
Johanna Huber p. 6, p. 138
Stefano Leonardi p. 172-173
Daniele Pantanali p. 118
Arcangelo Piai p. 84-85
Stefano Torrione p. 14, p. 178-179

Le foto sono disponibili sul sito
Photos available on **www.simephoto.com**

Printed in Europe by Factor Druk, Kharkiv

Sime srl
Tel. +39 0438 402581
www.sime-books.com